打開天窗　敢説亮話

HEALTH

天窗出版

樂活下半場

聆聽60個身體
告訴你的事

戴樂群醫生　著

目錄

第一章：「登六」前，提防脆弱來襲！

1.1　脆弱：FRAIL —28

1.2　勤運動　延緩脆弱速度 —30

1.3　身體器官衰老情況 —33

第二章：留意60個身體告訴你的事

頭部及大腦系統

1. 突發性短暫失憶 —38

2. 反應遲鈍 —43

3. 失眠 —46

第三章：見醫生要知道的事

推薦序

梁智鴻醫生　長者學苑發展基金委員會主席

生老病死是人生必經之路。同樣，老化過程也是不能避免的。最重要的是我們能夠在老年時活出尊嚴，並享受這個過程。

要達至這個境界並不難，但有兩個基本條件：

第一、每個長者要明白及接受當進入第三及第四齡時，你的身體狀況已跟第二齡時不同，體能及精神都有所變化，你所有的活動能力、感覺、反應等都變慢了些；不同的關節及肌肉感到痠痛在所難免，視力、聽覺等都大不如前。毋須苦惱，接受這些轉變吧！因為你仍能活得美好。

第二、你和身邊的人都要明白，這些徵狀或缺損也可能是一嚴重疾病的先兆，若能及早診斷是可以治癒的。當然身邊的親友也

要懂得帶你去見醫生,而醫生亦有足夠的經驗為你分辨出那是正常的老化,還是構成嚴重疾病的初期徵狀,需要接受治療。

這書詳盡地闡釋長者常遇到的徵狀,作者是一位富經驗的老人科醫生,他用大眾都能明白的方式去分析徵狀,好讓讀者了解求診的最佳時機。戴醫生的分享是從多年於診所、醫院及老人院舍的經驗累積而來,個案內容盡是透過他所接觸的病人及家屬而獲得。

今天我們面對的是一個不斷擴張的老齡化社會,我相信對於關心長者身心健康的專業人士及朋友,這書會是一本極佳且實用的閱物。

陳章明　安老事務委員會主席

　　我與戴樂群醫生相識多年，在推動香港認知障礙症服務方面合作無間。戴醫生過去30多年一直專注服務香港老人，成果豐碩；這本書標誌著他對香港老年醫學教育的重要貢獻。

　　常言道「年紀大、機器壞」，隨著年齡增加，身體機能會自然退化，也較易患上各種疾病。變老是自然過程，無法避免，但是部分長者因為缺乏心理準備，對這些轉變感到抗拒和不適應。針對此問題，本書協助第三齡人士正確了解自己身體的變化，為踏入第四齡作好準備，確保老年仍可享有優質生活。事實上，隨著香港長者的教育水平不斷提高，長者對於身體管理的意識和能力都不斷加強，不再是大眾眼中的依賴者。本書亦有助護老者及早辨識家中長者的健康問題，促進家庭護老支援，真正做到「居家安老」。

本書有兩大優點。第一是深入淺出。正如戴醫生所言，此書不是一部醫學教科書，而是從一個普通人的角度出發，將長者較常遇到的疾病和徵狀以深入淺出的文字寫出來，好像病人與醫生之間的對話和討論。最貼心的地方是，戴醫生因考慮到病人見醫生的時間一般只有短短幾分鐘，因而在本書最後一章教導長者和家人認識醫療程序、病徵和藥物副作用，讓他們學懂如何在有限的時間內向醫護人員作有效提問，提升醫療質素。

　　第二是資料全面。在資訊爆炸的年代，網絡上充斥大量醫療資訊，但資料良莠不齊，也難以梳理。本書羅列了60個長者常見身體轉變，覆蓋全面，並將其分門別類到八大項目當中，條目分明，方便讀者查找。更重要的是，戴醫生是本港老年醫學方面的權威，本書乃是他數十年行醫經驗的案例，質素絕對有保證。總括而言，此書是一部不可多得的優質老年醫學讀物，適合普羅大眾閱讀。

推薦序

陳肇始教授　食物及衛生局副局長

　　面對人口老化的問題，政府致力透過不同措施為長者提供所需的醫療服務，例如為長者提供醫療券、設立普通科門診的長者專籌、為剛離開醫院而有高風險再次入院的長者病人提供過渡性綜合支援服務，以及透過長者健康中心提供綜合基層健康服務等。

　　人口老化對香港而言，是一項重大的挑戰，光靠政府的力量，並不足以應付，專業人士如戴樂群醫生的參與和努力，亦至為重要。戴醫生是威爾斯親王醫院老人科顧問醫生，憑藉自己寶貴的經驗和知識，撰寫了這本《樂活下半場——聆聽60個身體告訴你的事》，深入淺出地闡釋長者常見的身體問題和照顧他們時應注意的地方。我祝願這本手冊一紙風行。

彭潔玲　社會福利署助理署長（安老服務）

　　以往我們常說「人生七十古來稀」，但是這個說法已經不合時宜了。根據政府最近的人口統計報告，2014年男性的平均壽命為81.2歲，女性為86.9歲，而推算到2064年的話，男性和女性的平均壽命將會分別延長至87及92.5歲。隨著年齡的增長，身體的狀況和機能當然會有所變化，與年齡相關的疾病也會增加。要為老年做好準備，我們當然要認識自己的身體狀況。戴樂群醫生以他豐富的專業知識和經驗，為第三齡人士撰寫這本書，以淺白的文字給大家重要的提醒，實在值得推介！

史泰祖醫生　香港醫學會會長

　　我透過香港醫學會認識戴樂群醫生多年，並很欣賞他在社區推動基層醫療在認知障礙症的照顧。

　　香港醫學會的宗旨是維護民康，而提高病人及家屬對疾病的認識及管理都非常重要。這本書就是從大眾對老年一些常遇到的徵狀出發，以深入淺出的手法配合多個真實病例，使讀者由預防到治療層面增加對老年病的認識。

　　我誠意推薦這書給醫療同事及市民。

李子芬教授　香港護士管理局主席

　　認識戴樂群醫生已多年，非常欣賞他的專業精神、學識淵博和熱心公益。戴醫生在醫學界享譽盛名，他在過去的30多年致力老人服務，對認知障礙症的宣傳與教育更不遺餘力，經常替社福機構撰寫文章，主講長者健康講座。戴醫生除擁有專業醫學知識外，更利用公餘時間修畢法律學位課程和考取調解員資格，不斷學習和接觸新事物，以擴闊思維。多年來，戴醫生在百忙中也協助慈善機構幫助有需要的長者。是次他再藉知識造福人群，將這書的收益撥捐伸手助人協會，用作推動長者服務，去惠及「人之老」。

　　《樂活下半場——聆聽60個身體告訴你的事》是一本以長者為核心的書。細閱書稿，發現內容專業和資料豐富；在編排上甚具系統，由淺入深，以理論為基礎，再透過多樣化的真實病例，情文並茂，加深讀者對長者因歲月帶來的種種不適和疾病之了解，及進一步認識相關的預防和診治措施。此書實用性甚高，不僅適合長者及家屬閱讀，也適合長者照護者及醫護人員作臨床參考。

全書最難得之處，是每章節所講述的真實個案，內容緊貼生活。閱讀起來，猶如觀看一齣電影。看著長者步入衰老，因生理的改變，漸次出現短暫失憶、反應遲鈍、吞嚥困難⋯⋯到老年疾病相繼出現，情緒隨著個案中當事人的遭遇而起伏。尤其讀至譫妄症、認知障礙及阿茲海默症一節，內容更緊扣心弦，令人鼻酸傷感。幸而，書中亦講解了各種不適和疾病的預防及診治方法，才稍微釋懷。閱讀過後，很想擁抱一下家中老者，享受和他們親近的時刻，祈求他們活得健康快樂。

　　「老」是人生必經的階段，年紀大了，病痛自然多，要長者安享晚年，社會大眾就要如文中所述，要「對老年疾病和身體各種退化現象有一個全面的認識，並做足預防措施，好讓第三齡人士以健康的體魄迎接第四齡的來臨。」

推薦序

林一星教授　香港大學秀圃老年研究中心副總監

讀畢這本書，感覺就是書如其人。戴樂群醫生是個平易近人的醫生，多年在香港大學向社工學生講授老年醫學課程。他能用簡單的語言，把艱深的醫學知識向沒有受過醫學訓練的學生講解清楚明白，做到這點，並不容易。再者，戴醫生教學多年，一直得到學生們的高度評價，溝通技巧之高超，由此可見。

這本書中，並沒有各種高深的醫學名詞，講的是一般大眾和長者都能明白的常見徵狀，如失眠、頭暈、腹脹及體重驟降等。戴醫生以數十年行醫的經驗，把長者常見的健康問題，轉化成普通人均可以理解及使用的資料。書以預備「登六」為開始，帶出60個身體告訴你的信息，最後以求診時要知道的事為結束，一氣呵成。這書可使用性甚高，讀者們可以以它為起點，建立對老年疾病和身體各種退化現象的一個較全面的認識，未雨綢繆，做好預防措施。對於已經受到不同疾病困擾的讀者，這書可以增加他們對疾病的認識，充分與醫護人員合作，加強自我疾病管理能力。

我相信這本書是每個「登六」家庭必備的看門工具書。

尹一橋 **澳門鏡湖護理學院院長**

　　戴樂群醫生，一個長者熟悉的名字，也是港澳業界公認的仁醫。從事香港政府醫院醫生工作，特別是老人認知障礙症的防治宣傳教育愈數十年，經驗豐富，仁心仁術。

　　他執筆的《樂活下半場——聆聽60個身體告訴你的事》是難得一見的實用書籍。首先，面對「登六」人士，再者，針對「登六」人士60個身體常見問題，以一個醫生的角度，用平易近人的方式與讀者對談，為他們、家人或朋友的身體問題提供意見和建議，以幫助不容易一下子見到醫生的尋常百姓，有一個取得醫療信息和提供幫助的機會。這本書在老齡社會的大趨勢下，必能取得不同年齡層的廣大讀者共鳴。

推薦序

梁國穗教授 香港中文大學醫學院矯形外科及創傷學系

香港長者是世界上最長壽的一群。隨著人口老年化,長者壽命增長,長者健康是社會和很多家庭的一大問題。如許多人說:「每位長者總會分到一種『毛病』!」老年病亦變成香港的「風土病」。這對長者本身及其家人都帶來一定影響。

戴樂群醫生是一位資深的老年科顧問醫科專家,他將他數十年的臨床經驗和在社區的體會,寫成這本平易近人及針對長者自身和其家人常遇到問題的「可攜帶」快速參考手冊。解答長者日常最常遇到的健康問題,讓普羅大眾明白和了解。從而幫助長者和其家人解開平常生活遇到或將會遇到的保健問題。好讓大家能夠樂觀的面對,亦能夠找到最適合的處理方法。

這本書值得每個長者、關心長者的家人及所有從事有關長者工作的人士閱讀。

在此亦對戴醫生在老年人保健工作上的貢獻,表示由衷的敬意和感謝!

源志敏　香港老年學護理專科學院院長

戴樂群醫生將長者身體常見的症狀串連並闡述，讓任何人都能輕易了解身體的各種老年病，書中案例多為長者常見症狀，貼近現實狀況，有利讀者更易理解。最後一章更簡述了如何能與醫生有效地溝通，是一本務實又實用的必讀書。

錢黃碧君　香港理工大學活齡學院總監

《樂活下半場——聆聽60個身體告訴你的事》適合第三齡人士及其家人閱讀，認識進入老年期身體各部分呈現的退化現象，盡早作出預防措施。

戴樂群醫生是一位資深、仁心仁術的老人科顧問醫生，這書總結了他30多年的臨床經驗，從醫生的角度提出可行的具體建議，列出不同的真實個案，使讀者更容易理解。

我謹此祝願這書能一紙風行，成為每個家庭的必讀書籍，感謝戴醫生無私的付出！亦祝願各讀者身心康泰，預防勝於治療，活躍人生。

推薦序

曾文 澳門失智症協會理事長

如何過好下半生？許多人都十分關心自身的健康問題，老年人更為關注！但是遇到身體不適時，大部分人都苦於無處求助。此書恰好給廣大市民一個好的選擇，它通俗易懂，使用普羅大眾都明白的語言來表達老年人常見的身體不適症狀。

戴樂群顧問醫生（Dr. David Dai）醫術精湛，長期從事老人科的臨床醫學以及社區照顧實踐工作，不僅在港澳粵，而且亞太地區均獲公認為仁心仁術的名醫。他總結並升華了畢生的杏林行醫經驗，並結合對老年人的深入了解，為此書的編寫付出了巨大的心血與時間。相信此書不但適合老年人閱讀，進一步了解自身健康情況，從而能夠及時求助；此書亦適合中青年讀者，幫助他/她們更好的了解家中的長輩健康情況，進而可以提供適時的幫助。

萬分推薦為家庭保健必備書！

陸寶珠　伸手助人協會總幹事

　　戴樂群醫生是威爾斯親王醫院老人科顧問醫生。戴醫生積極參與社會服務，過去十多年均在本會不同崗位作出重要的貢獻。戴醫生現擔任本會執行委員會委員及樟木頭綜合服務園管理委員會主席，他每季都會親到本會位於肇慶的護老頤養院為長者義診，十多年來從未間斷。

　　戴醫生在繁忙的工作中，仍不忘將其寶貴的經驗及知識整理，用簡易的文字，將長者常見的身體問題逐一分析，使長者能明白自己的身體狀況，又讓照顧者更能掌握如何照顧家中的長者。本書以普遍及常見的症狀解釋複雜艱深的病理，令讀者容易連繫親身經驗，加深閱讀興趣。

　　戴醫生更會將本書的所有得益捐贈予本會，好讓我們能為更多有需要的長者提供服務。戴醫生的無私，實是令人尊敬及欽佩。

自序

　　這書不是一部醫學教科本，這類書籍多的是，一般都會循著每個生理系統的病症加以闡述。對一般讀者來說，是較難應用的，所以本書的佈局，是從一個普通人去看醫生的角度，提出一些長者及其家人常遇到的徵狀（例如頭暈、氣促等）出發。這也是筆者得以老人科醫生於診所及病房常遇到的「第一陳述徵狀」（Presenting Complaint），繼而從病歷、身體檢查、適當的血液及造影檢查，作出臨床斷症及治療。一個病症是由不同有關的徵狀組合而成，所以一個醫生是要從經驗的累積，才能夠視察到不同病徵的關係，得出結論。

　　這本書的特色是內容平易近人，讀者好像坐在醫生面前跟醫生談話、問症、討論一樣。

很有可能讀者或長者親人也曾經歷過同類疾病而產生共鳴。所以筆者刻意從數十年行醫經驗裡把一些遇見過的案例複述出來，並不是針對某一位病人而言。

　　現代醫療科學一日千里，而知識也接近氾濫。不過在香港的公營醫療，病人一般等一兩個月才得見專科醫生，等見醫生更是一個小時，而見醫生卻只有五至十分鐘，所以要把握這珍貴的時段。有見及此，本書最後一章是提高病者及家人對切身病症療程的認識，在見醫生時可以作出有關及有效的提問，這也是醫生很樂意提供並解答的。

　　本書的案例，都是筆者從門診、外展、醫院不同專科、老人院等不同環境所遇到的；所以老人科的最高境界是「可攜的」（Portable），本書也希望成為讀者可攜的閱物。

人生之四個年齡階段

　　一般人界定年齡，主要分為幼、少、青、中、老年這五個階段，在醫學角度，我們將人的年齡組別分為四個主要階段：第一齡至第四齡。

　　第一齡是指幼年到青年階段；第二齡指的是踏入中年階段，即大約40至60歲，這階段的人士大部分都是忙碌的上班族，有些人的事業更已邁向高峰期，對社會有所貢獻；第三齡指的是退休階段，即大約60至70歲，在這階段，人已逐步邁向老年，但身體機能一般還能運作正常，沒有顯著的大病，認知能力方面還是良好；而第四齡則是指70歲或以上的老人，在這階段，老人一般會進入健康的衰退期，各項老年疾病相繼出現，身體各部位亦呈現退化現象，有些老人甚至行動不便，需要家人悉心照顧。

　　本書主要針對即將踏入第三齡人士及其家屬而撰寫，希望他們在邁向第四齡階段前，對老年疾病和身體各種退化現象有一個全面的認識，並做足預防措施，好讓他們以健康的體魄迎接第四齡的來臨。

第一章：
「登六」前，
提防脆弱來襲！

　　人體的脆弱（Frail）情況，一般在接近或踏入第四齡的階段（70至80歲）開始出現，脆弱並不是指身體患有嚴重疾病，或有任何缺損，而是指體質隨著年齡的增長，逐漸變得虛弱，走路的步伐變得緩慢，同時感到氣喘和乏力。

　　所以退休前，就應在生活上作出調適，改善身體健康，以延緩身體出現脆弱徵狀。不要待年長出現嚴重問題才想辦法，屆時或許想補救都已經太遲。

1.1 脆弱：
FRAIL

由脆弱的英文詞語FRAIL，可分為五方面分析，分別是：Fatigue，易感疲勞；Resistance，指的是肌肉量因缺乏阻力運動而逐漸減少；Aerobic，心肺功能衰退，導致身體帶氧不足；Illnesses，即是老年常見的疾病，如心血管病、糖尿病、器官衰竭等；最後Loss of Weight，即是體重下降。

其實脆弱的狀態，不單是指生理上，而是心理及社倫因素都會有所影響，例如老年抑鬱症，這個徵狀是非常普遍，因為由第三齡（約60至70歲）開始，一般人都開始退休，而大部分退休人士因為不用工作而變得毫無目標；亦有些人因為喪偶遭受嚴重打擊；或是子女結婚離家，令他們的心靈變得孤獨。所以要正確預防脆弱，必須在生活上作出調適，以改善身體健康，延緩身體出現脆弱徵狀。

外在環境改變也會導致脆弱

長者感到身體脆弱，未必代表有甚麼疾病，可能是有三大因素出現轉變，彼此互相影響。這三大因素包括：**生理、認知能力、社交及鄰里環境。**

　　有一位70多歲的老太太一直與80多歲的丈夫同住。她曾經歷過輕微中風及患有高血壓、糖尿病,全賴丈夫照顧,二人相依為命。可惜有一天,丈夫突然心臟病發過身,留下年邁的婆婆獨居。

　　體弱多病的婆婆面對喪偶的打擊,經歷了一段哀傷期,甚至有抑鬱徵狀。當時婆婆完全沒有胃口吃東西,亦沒有按時服藥。有一天,婆婆的女兒來探望媽媽時,發現她倒臥在客廳的地板上,女兒見狀立刻將媽媽送院急救,醫生診斷婆婆因糖尿病病情失控而導致缺水及患上肺炎,幸好及時發現並接受治療,讓婆婆得以順利出院。

　　其實身體脆弱並不一定代表身體有毛病,有時可能是因為鄰里環境因素影響生理健康,如情況嚴重時會引發急性疾病及併發症。因此環境的轉變亦有可能導致長者患上抑鬱。建議長者閒時定期做適量的運動,家屬亦應提醒年邁的長者定時服藥。如發現長者有任何不尋常的表現,應帶他們接受心理治療,家人也要協商,輪流陪伴長者,或安排他們搬到兒女的家中暫住,或入住老人院(如家屬不能抽空陪伴)。家屬亦應留意長者的自理能力,及早預防及做足準備功夫,不要等長者出現嚴重問題才想辦法,屆時或許想補救都已經太遲。

1.2 勤運動
延緩脆弱速度

要針對脆弱五大方面而改善健康狀況，無論是F（Fatigue，疲累）、R（Resistance，肌肉阻力）、A（Aerobic，帶氧功能）、I（Illness，疾病），都必須要經常運動才可，不過改善肌肉量（R）與改善心肺功能（A）所需要的運動是完全不同，前者是需要做一些阻力運動，例如舉啞鈴或利用各種器械，以鍛煉肌肉；後者則是要透過跑步或踏單車等的帶氧運動，才能強化心肺功能。

至於要預防L（Loss of Weight，體重大幅下降），就必須定期磅重。人類進入第四齡，一般體重會減輕，可是，如果三至六個月內體重突然下跌5%或以上，就是嚴重疾病的先兆，例如是一些慢性疾病、炎症，嚴重的可能令身體功能或某些部位缺損。所以體重驟降是不容忽視的，如出現這情況應及早看醫生作詳盡的身體檢查。

在第二章節，將會列出各種第三齡開始會出現的普遍疾病病徵，希望即將步入第三齡的人士及其家屬都可認識並留意這些徵狀，一旦身體出現這些病徵，無論病者本身或其家屬皆可利用儲備了的豐富醫學常識，與醫生有更具建設性的交流，從而讓診斷過程更為快速和更具成效。

醫生偵測長者的脆弱程度問卷舉隅

　　一般醫生要了解長者的脆弱（FRAIL）程度，都會透過法國圖盧茲大學醫院 Gerontople of Toulouse 設計的問卷，向65歲或以上、沒患上急性病（Acute disease），且具自理能力的長者，循以下方面觀察及評估長者的情況：

問題	是	否	不知道
1. 長者是獨居生活？	☐	☐	☐
2. 在過去三個月，長者體重可有下降了？	☐	☐	☐
3. 在過去三個月，長者可有感覺愈來愈疲倦？	☐	☐	☐
4. 在過去三個月，長者會否很難到處走動？	☐	☐	☐
5. 長者可有跟你提及記憶力的問題？	☐	☐	☐
6. 長者的步態會否過慢，如需超過四秒才能行四米路程？	☐	☐	☐

資料來源：Journal of Nutrition Health & Aging 2012; 16(8):714-72

運動助胰島素消化血糖

長者要防止身體因脆弱而導致患病，最佳做法是多鍛煉身體。長者可針對自己的需要選擇以下四種運動之其中一種，或多於一種，包括：帶氧運動、阻力運動、伸展運動及平衡運動。

帶氧運動可鍛煉心肺功能，如慢跑、踏單車；阻力運動則可強化肌肉，如舉啞鈴；伸展運動可增加身體的柔軟度，平衡運動對防跌有用。其實所有人都應該將運動納入為生活的一部分，培養成習慣。

肌肉鍛煉不只對年輕人重要，其實所有成年人都需要。當肌肉強健時，體內的胰島素有效降低血糖；相反地，肌肉不夠強健便會導致胰島素不能有效地消化血糖，形成胰島素抗性（Insulin Resistance）。由此可見，肌肉訓練對血糖指數有著直接關聯。長者可選擇在健身室做運動，且可保持恆溫及防止缺水。

其實所有人都應該做運動，就算一直沒有運動習慣，也應在50歲左右開始規劃每周定期做適量的運動，只要沒有患上嚴重的心肺疾病，都可以做一般年輕人日常做的運動。至於65至75歲的長者，可諮詢醫生的意見，或不妨找個人訓練導師作一對一的指導，度身訂做切合個人的長者健身套餐計劃，在鍛煉過程中達到最佳成效。筆者預計長者健身將會成為日後的生活潮流，現時市面的健身中心可考慮提供專屬長者的健身房或專人指導服務。

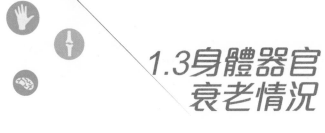

1.3身體器官衰老情況

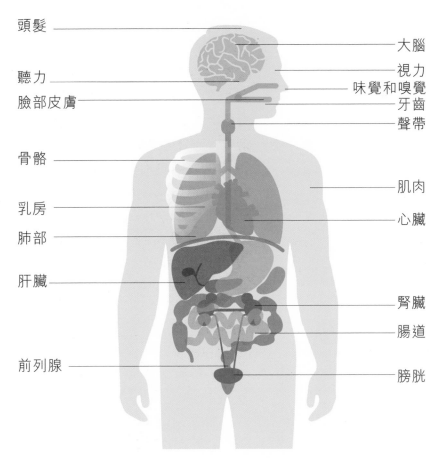

頭髮

聽力

臉部皮膚

骨骼

乳房

肺部

肝臟

前列腺

大腦

視力

味覺和嗅覺

牙齒

聲帶

肌肉

心臟

腎臟

腸道

膀胱

一般身體器官老化情況（各人身體情況不同，僅供參考）

部位 / 器官	開始老化	老化情況
面部皮膚	30歲	30歲開始皮膚乾燥、鬆弛。
頭髮	30歲	男性到30多歲開始脫髮； 多數人到35歲會長出一些白頭髮， 60歲頭髮開始稀疏。
骨骼	30歲	30-40歲起骨質開始流失； 女性停經後骨質流失更快。
乳房	35歲	35歲開始衰老，乳房組織和 脂肪漸漸流失，大小和豐滿度相繼下降。
肺部	40歲	有些人到了40歲會氣喘， 50歲的殘氣容積會增加30%。
大腦	40歲	20歲開始衰老，40歲記憶力、 協調性及大腦功能開始下降。
心臟	40歲	從40歲開始衰老；最大攝氧量 （VO2max）每10年減少約10%， 最大心跳率（HRmax）每年減一下。 45歲以上的男性和55歲以上的女性 心臟病發作的機率較大。
牙齒	40歲	40歲開始老化，唾液減少，因而令牙齒 和牙齦更易腐爛；牙周的牙齦組織流失 後，牙齦會萎縮。
視力	40歲	從40歲開始衰老、出現老花， 對適應不同光度的能力降低，眼部 肌肉變得愈來愈無力，聚焦能力下降。

部位 / 器官	開始老化	老化情況
肌肉	50歲	50歲開始老化，60歲後更以每年約1.5%的速度衰弱。
腎臟	50歲	50歲開始老化，75歲的腎功能是30歲壯年的一半。
前列腺	50歲	50歲開始老化，前列腺隨年齡而增大，出現尿頻。
聽力	55歲	約55歲開始老化，耳道壁變薄、耳膜增厚、聽高頻聲音倍感吃力。
腸道	55歲	55歲起開始，大腸內益菌大幅減少，令消化功能下降，增加便秘及患腸道疾病的風險。
味覺 / 嗅覺	60歲	60歲開始，味蕾數目大減，味覺和嗅覺逐漸衰退。
聲帶	65歲	從65歲開始衰老，喉嚨軟組織弱化，影響音質、響亮度。女人的聲音變得沙啞、音質愈來愈低；男人的聲音變弱，音質愈來愈高。
膀胱	65歲	65歲開始或會喪失對膀胱的控制，膀胱變得敏感，容易尿頻。
肝臟	70歲	70歲開始老化，是身體唯一能挑戰老化進程的器官。

第二章：
留意60個身體
告訴你的事

人類身體構造的奧妙，是我們可以藉著細微的身體變化，察覺自己的健康狀況。

你知道身體時刻都在說話嗎？就讓我們從「頭」開始，在「登六」前好好認識身體於步入第四齡（70歲或以上）前的退化現象，以作好準備，頤養天年。

頭部及大腦系統
1. 突發性短暫失憶

成因：腦部海馬體萎縮

一般人都有健忘的情況，這是自然現象。

對於接近80歲或80歲以上的老人家，突然出現嚴重失憶，例如早上是否吃過早餐也記不起，又或以為自己遺失了金錢，甚至誤以為家人偷竊了他們的錢財，在這種情況下，反映出長者可能患上認知障礙症。突發性短暫失憶的主要原因是腦部的海馬體（Hippocampus）萎縮，不能正常運作。

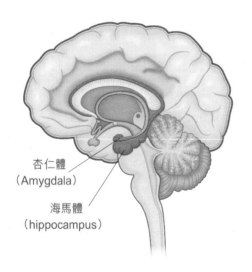

杏仁體
（Amygdala）

海馬體
（hippocampus）

海馬體和杏仁體

海馬體（Hippocampus）因形狀像海馬而得名，是邊緣系統（Limbic System）的一部分。杏仁體（Amygdala）是情緒記憶處理的器官，認知障礙大腦功能失調時，情緒的控制被環境刺激，不受控制而產生心理及行為症狀（Behavioral and Psychological Symptoms of Dementia，簡稱BPSD）。

海馬體和杏仁體相連，所以與情緒掛鉤的事件亦較令人難忘。

短暫全面失憶≠認知障礙症

短期全面失憶（Transient Global Amnesia，簡稱TGA）徵狀是患者在短時間內，完全記不起自己在哪兒，或當時發生過了甚麼事也徹底失憶，但病發數小時後，又會回復正常狀態。

這個短暫全面失憶狀態在中、壯年期，如45歲或以下的人士也有機會發生，病發的主要原因是病者承受了過大的壓力，或過於焦慮，情況嚴重時或需要接受心理治療。**但如70歲以上長者出現這種狀態，極有可能是輕微中風，而焦慮或抑鬱（Depression）所引致這病徵的機會較低。**中風的情況較為危急，如家屬一旦發現家中長者出現短期完全失憶，應及早帶病人就醫。

長者有短期全面失憶並不等同患上認知障礙症。

個案 忘記跟兒子吃飯

有位70多歲的長者前來看診，有一天他獨個兒逛街後回家，完全忘記約了兒子去酒樓吃飯。他回家後隨即入房睡午覺，醒來時發現餐桌上放了一盒餅乾，他記不起為甚麼會有這盒餅放在那兒，這時候電話響起，原來是伯伯的兒子來電。兒子說：「爸爸，我跟你約好今天中午一起吃午飯，一直在酒樓等你，可是你沒有來，很擔心你有甚麼特別事呢！」伯伯回答：「怪不得我總覺得有點事情忘記了，現在醒起了，我還買了一盒餅乾準備去酒樓送給你，為甚麼我會忘記得一乾二淨？」

對於伯伯的情況，醫生先測試他的認知能力有沒有嚴重的缺損，檢查完後確實他沒有認知障礙，但病史有短暫失憶的情況：當伯伯出街買餅，然後回家，之後睡午覺，這段記憶完全在腦海內沒有任何記錄。醫生為本身患有血壓高和糖尿病的伯伯作進一步檢查，發現他丘腦（Thalamus）有輕微中風現象，醫生開了阿士匹靈以抑制中風情況再度出現。

丘腦中風圖

丘腦（Thalamus）的中風產生不同的神經失調現象，如失憶；因為這是接收環境信號的中樞，並與邊緣系統（Limbic System）接近。

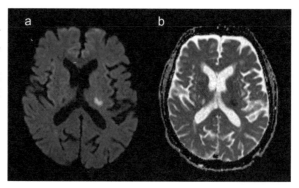

跟醫生說出病徵及病發期

　　另一個真實個案是有位年長女病人求診，她在一兩個月內曾經出現短暫完全失憶的徵狀，當醫生仔細了解她最近的生活狀況後，發現她在病發前一兩個月，其家庭發生了巨變，所以醫生可透過病人透露的近期生活狀況，診斷他是否患上輕微中風或抑鬱症，因為這兩個病無論是診治方式和用藥均截然不同，醫生在診治時，務必透過病人或其家屬說出的詳細病徵和病發期，方可確診他們的疾病。

突發性短暫失憶的相關疾病

　　突發性的認知及記憶功能失調、精神混亂/譫妄症(Delirium)，可以有抑鬱、焦慮、中風及炎症的徵狀，或由潛伏的的認知障礙症所誘發；每種疾病均需要及早就醫作臨床檢查及觀察。因此，家屬如發現長者突然在一兩個小時內出現了完全失憶的徵狀，便應立刻帶長者入院診治。

懷疑身邊人偷錢

有位女士帶同她80歲的媽媽看診,女兒發現媽媽這半年來記性愈來愈差,例如說菲傭偷錢。女兒以為真有其事,已先後解僱了兩名菲傭,但最後她發現原來菲傭並沒有偷錢。**突然以為自己遺失金錢,並懷疑是身邊的人偷錢,這是最典型的阿茲海默症的徵狀。阿茲海默症是老年期(70至80歲)最常見的一種認知障礙症。**

在診斷這些病情時,醫生會先詢問婆婆的女兒有關其母親的詳盡病歷,然後為婆婆進行臨床檢驗,看看有沒有其他嚴重疾病,例如中風或心臟病。另外透過抽血檢驗病人身體功能有甚麼毛病,醫生隨後替婆婆進行電腦掃描,看看大腦有沒有一般性萎縮,並進行簡短的智能測試「簡易心智能量表」(Mini-Mental State Examination,簡稱MMSE)及畫時鐘測試(Clock Test),以理解病人的時間地點的定位、運算的基本能力、語言能力,以及對圖像和視覺空間的判斷功能有否缺損。當完成各項檢查的一至兩個星期後,醫生相約病人解釋病情,然後開了針對認知障礙症的藥物:膽鹼酯酶抑制藥(Cholinesterase Inhibitor,簡稱ChEI)及鹽酸美金剛(Memantine)。

這兩種藥物用得適當,都能使病情逐漸穩定下來,但對病理不能產生治療作用。

2. 反應遲鈍

觀察「認知」和「行動」

　　要診斷反應遲鈍的病情，要從兩方面著手，第一是認知能力，第二是行動方面。**如老人在認知能力方面出現問題，除阿茲海默症外，也有可能是患有抑鬱症或內分泌失調。**內分泌失調最常見的疾病是甲狀腺功能過低，病者除了反應遲鈍之外，亦會出現便秘、新陳代謝能力下降而導致肥胖，還有情緒不穩等問題。

反應遲鈍　可從行動及認知區分

　　至於行動方面，**長者如有突發性的反應遲鈍現象，可排除有輕微中風。**如患者在行動方面有遲鈍的徵狀，亦同時出現口齒不靈、手腳僵硬，如再加上手震和說話咬字不清，就有機會患上柏金遜症（Parkinson's Disease）。

柏金遜症並不等同阿茲海默症（Alzheimer's Disease），柏金遜症患者是因為腦幹細胞的黑質（Substantia Nigra）分泌多巴胺（Dopamine）不足，導致患者手腳僵硬、行動緩慢；而行動緩慢亦有可能影響說話的能力，導致他們口齒不靈。至於阿茲海默症患者是因為大腦產生乙醯膽鹼（Acetylcholine）不足，令認知能力缺損，才導致他們反應遲鈍。

留意長者哪方面反應遲鈍

如家屬發現家中的長者反應遲鈍，必先要細心觀察他是行動抑或認知方面反應遲鈍，才能夠進一步向醫生正確傳遞病人的相關病徵，從而讓醫生判斷病人是否患上柏金遜症還是阿茲海默症。

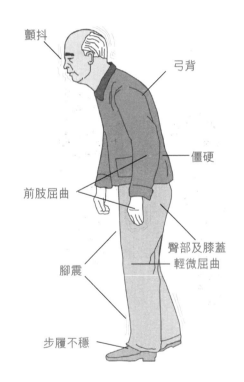

顫抖

弓背

僵硬

前肢屈曲

臀部及膝蓋
輕微屈曲

腳震

步履不穩

柏金遜症

柏金遜症多出現於70歲的老年期，但也可出現於較年輕期，如50至60歲。病者出現震抖、肌肉僵硬及行動緩慢，老年患者容易摔跌。老年期一般所需的藥物較年輕期的為少量。

個案

目光呆滯　動作不利落

70多歲的伯伯發現自己的行動愈來愈緩慢，踢到一些稍為微細的東西都會容易絆倒，或步行時身體經常傾向前方，好像快要跌倒一樣。

醫生為這位病人診症時，發現他面部木無表情，目光呆滯，行路姿勢除了傾向前方外，還有疾步的跡象。醫生在神經檢查中，發現他的手腕猶如齒輪般不時卡住卡住，而拇指又不時做出像搓丸子的動作（Pill Rolling），這是柏金遜病的典型徵狀。醫生開了一種可提升多巴胺（Dopamine）的藥物，不過這種藥物如長期服用（例如大概十年後），病情亦有惡化的機會，即認知功能有可能缺損，並會誘發一些精神科的症狀，如妄想。如真的出現這種情況，應向醫生說明，看看是否需要調校藥物並加上其他的治療。

3. 失眠

慢波段長短反映睡眠質素

失眠，是指一個人應該入睡時卻無法好好入睡、睡覺中途突然醒來或早睡，睡眠質素欠佳。

在醫學角度上，有專門研究人類睡眠質素的範疇，專稱為「睡眠結構」（Sleep Architecture），透過鑽研人類的睡眠結構，便可了解他的睡眠質素如何。在睡眠結構內，可透過記錄「慢波段」（Slow Wave Sleep）佔整體睡眠時間的比重，來釐定測試者能否進入良好的熟睡狀態。

一般健康的年輕人，在進入睡眠階段時，其慢波段佔整體睡眠時間達30%或以上，即代表睡眠質素佳；隨著年齡增長，慢波段的比例日益下降至低於30%，所以很多上年紀的人士都以為自己睡眠不足。

睡眠腦電圖

大腦在睡眠時也在工作，腦電圖可顯示大腦進入不同睡眠階段的狀態，用以睡眠醫學的診斷。

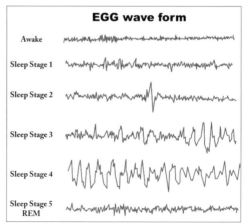

抑鬱、痛症、前列腺病均會致失眠

形成失眠的原因有很多，其中包括抑鬱症、慢性關節炎，慢性痛症也會令患者全身痠痛，徹夜不能入睡。

至於男性長者，當他們上了年紀之後，有可能因前列腺變得肥大令膀胱敏感，導致他們在睡眠中途時常感到有尿意而不能安眠。

長者失眠另一個最常見的原因，是服用了一些利尿藥或哮喘藥，減低了睡意，或因患有抑鬱症而導致入睡後容易發噩夢。

入睡後大腦處理情緒記憶

其實每人進入熟睡狀態後，都會進入「快速眼球蠕動期」或「速波期」（Rapid Eye Movement，簡稱REM），在這段期間，大腦會處理情緒記憶，對大腦健康很重要的。

大腦內有兩部分負責處理人類的記憶：海馬體（Hippocampus）和杏仁體（Amygdala）；前者用作記憶事件，後者則用作處理情緒，記錄情緒檔案。

睡眠周期（八小時睡眠）

睡眠有不同的深淺階段及做夢期。時段因年歲、心境和疾病而轉變。深層階段（第3至4階段）讓身體得到休息；速波期（REM）就是做夢期，會發揮情緒調和的作用，並對記憶功能有正面影響。

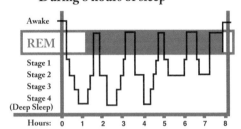

Sleep Cycle
During 8 hours of sleep

要睡得好，應多做運動

如想改善睡眠質素，就要有良好的睡眠衛生（Sleep Hygiene）。人類入睡後一般都會出現黑色素，而剛才提及的慢波段（Slow Wave Sleep）便相對地延長。可是隨著年齡增長，睡眠過程中所釋放的黑色素會愈來愈少。

因此，要維持良好的睡眠衛生，必須要多做運動，達到提升心跳率及新陳代謝率的水平。而運動的最佳時間是早上，因為太晚做運動亦會影響睡眠質素。除了做運動，日間也可考慮多到戶外散步曬太陽，這既可幫助睡眠期間產生更多黑色素，亦可改善骨骼健康，減少睡眠時因骨骼痠痛而導致經常中途睡醒。

臨睡前除了不宜做運動之外，亦不應該喝太多茶或水，尤其是前者含有咖啡因，令人難以入眠。睡前也不宜喝酒，但長者若有喝酒習慣，臨睡前喝少量紅酒，也有助通血管，改善睡眠質素。無論任何年齡人士，睡前也不宜吃得過飽，因為會容易消化不良導致胃酸倒流；也不應依賴安眠藥，任何人一旦失眠就服用安眠藥，除了會容易造成藥物依賴外，藥物中含有一些成分亦會導致長者行動不穩。

人人都要睡足八小時

坊間常說年紀愈大的人比較睡得少，有些長者甚至以為自己只要睡四至五小時便已經足夠。其實這個概念全是謬誤，無論任何年齡人士，能夠保持八小時的睡眠時間才是優質睡眠。當然，我也明白長者很多時不可能跟年輕時一樣，能夠入睡後一直睡足八小時，但他們可以分段睡覺，例如下午睡兩小時的午覺，晚上約十時入睡，大概睡到四時，即加上六小時的睡眠，也可以算睡足八小時。只要分段的睡眠時間合計有八小時，也算是擁有充足的睡眠時間。

如何可以睡得好？

1. 起床後不要賴在床上，如在床上看書、看電視。

2. 維持定時睡覺及起床的習慣。

3. 若未能入睡，不要躺在床上。

4. 日間若需要小睡片刻，應限制只在早上或午飯後小睡30分鐘。

5. 定時運動。

6. 每天花時間外出走走。

7. 睡前可吃些輕食，如牛奶、餅乾。

8. 午飯後避免攝取咖啡因、吸煙或喝酒。

9. 黃昏後不宜飲用過多飲料。

抑鬱症病患者常失眠

　　由於失眠也有可能是抑鬱症的徵狀，如抑鬱深化時，後果可以相當嚴重。所以家人應不時留意家中長者的情緒變化，如發現他們有任何悶悶不樂的情緒，或經常失眠、食慾不振、獨自飲泣，便要帶他們求醫，以確定他們是否有任何抑鬱或腦退化相關的疾病。

個案 女兒婚變　母親睡不好

有位80歲的長者應診時，告知醫生近來她一直睡不著，其女兒發現她經常心神恍惚，例如食完早餐再食，卻又因食慾不振而逐漸消瘦。經過醫生詳細診斷後，發現她並非患有認知障礙症。婆婆近來睡得不好，好早就睡醒，又經常發噩夢。當醫生問婆婆最近有甚麼特別令人憂心的事情發生時，婆婆及其女兒竟同時哭起來，細問之下，始知道婆婆因為女兒婚變而有輕微抑鬱症。醫生開血清素給病人服用，並建議兩母女一同接受家庭心理輔導，只有心理和生理治療雙管齊下，才可令病情好轉。

其實綜合婆婆的病徵，很容易被判斷為認知障礙症，但要確診病情，除了臨床檢查外，醫生還需要理解長者近來的心理狀態及家庭環境有沒有轉變。因此，如家屬能詳盡說出長者近期的家庭生活狀況及其他轉變，對醫生診症及治療著實能帶來莫大的幫助。

4. 睡覺時 大叫／揮拳／奔跑

速波期行為失調　需盡早就醫

　　著名奧地利精神分析學家佛洛伊德研究人類進入速波期的熟睡期間，進入了潛意識的狀態，並藉由夢境調整情緒。假若長者的腦幹（Brain Stem）發生問題，如患上神經退化疾病、典型或非典型柏金遜病，都有可能導致速波期行為失調（REM Behaviour Disorder），例如當病者夢到自己正在逃跑或打架等有肢體活動的夢境時，他會不自覺地在睡夢中大聲叫囂，病情再深化時，會揮動雙手；嚴重者甚至會隨著夢境的內容而同步作出相應的真實行動，例如一邊做夢一邊奔跑。

　　倘若病者在毫無意識下起床作出奔跑的動作，這是一個非常危險的病徵，這表示病者的速波行為失調症已到達非常嚴重的地步，如稍有忽視，沒有立即接受適當的治療，長者在夜半入睡後不自覺在夢境作出過於激烈的行動，或會導致身體多處受傷或骨折。

有視覺幻象　原來是路易體病

　　有位70歲的女士看診時，表示自己見到家中有很多小朋友，發現他們的身影不時變大變小，又或是看到過世多年的先人，甚至動物，偶爾還看到行雷閃電，實際上並不是當時的真實天氣。如長者產生視覺幻象，並不代表他們患有精神分裂。

　　在診斷這位病人時，醫生先詢問她的女兒，近來她媽媽入睡後有沒有大叫？女兒回答「有」，她說媽媽除了大叫之外，還會不時「郁手郁腳」，這是屬於速波期行為失調症狀，這情況已有好幾年。經醫生詳細診斷後，發現病人患有輕微的柏金遜徵狀。加上她過去一年步行時經常容易跌倒，經診斷後發現她患有路易體病（Cerebral Lewy Body Disease，簡稱CLBD）。這個病會令病人短期記憶缺損，以及視像空間出現非常嚴重的問題。

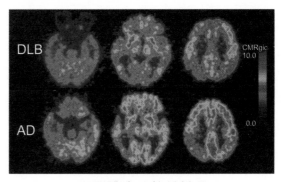

路易體病功能性造影

路易體病（Cerebral Lewy Body Disease）的病理是α Synuclein蛋白影響腦幹產生速波期行為失調（REM Behavioral Disorder）及視覺皮層的枕葉（Occipital　Lobe）而產生複雜的視覺幻象（Complex Visual Hallucinations）。在這個功能性造影（SPECT 或PET）可見到失調現象。

憑空畫時鐘　測試認知能力

　　在診斷這位病人的情況時，我請她參與Clock Test，即是徒手畫一個時鐘，病人不能依據真實的時鐘圖像依樣畫葫蘆，而是必須自行畫一個包含12個數字、分針和時針的時鐘。這位病人不能完成任務，認知能力的缺損情況嚴重。某些醫治幻覺的精神科藥物會產生嚴重肌肉強直（Neuroleptic Sensitivity），而膽鹼酯酶抑制藥（Cholinesterase Inhibitor，簡稱ChEI），除了可降低視覺幻象之外，不會對肌肉構成影響，並改善認知能力。

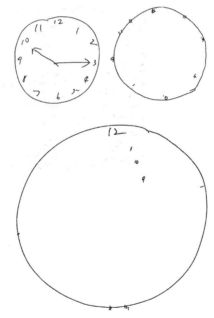

路易體病比阿茲海默症患者的視覺空間功能更差，可以從畫時鐘測試分辨出來。

5. 口齒不清

口齒不清逾半年　應檢查神經系統

　　針對口齒不清的徵狀，可從三方面出發：短期內病發、持續性出現（超過半年）或口腔疾病的問題。首先，如長者在短時期內，即一至兩日內出現口齒不清的狀況，再加上觀看事物時，視覺呈現有重影，例如眼前的人會變成兩個人的身影，同時間發現他們有吞嚥困難或手腳行動不便的問題，即有可能患上急性腦幹中風，要立即就醫。

　　第二方面，如長者口齒不清的情況已持續出現了超過半年，屬於慢性病的情況，患者可能有神經科疾病，如柏金遜症、運動神經疾病（Motor Neuron Disease，又名「霍金病」）或小腦（Cerebellar）退化疾病。小腦退化疾病發病的成因可能是飲酒過量，直接影響小腦的正常運作；而小腦主要掌管語言和動作，一旦這部分有退化現象，便會影響病者的語言或活動能力，所以有口齒不清的徵狀。

慢性的口齒不清，除了是與神經科疾病相關外，羊癇症病人因服用了藥物，如狄蘭汀（Dilantin）或安定藥（Neuroleptics），也會導致患者出現口齒不清的徵狀。

此外，患有額顳葉癡呆症（Frontotemporal Dementia，簡稱FTD）或非典型柏金遜症的病人，由於前腦葉掌管語言能力，患者會出現口齒不清的狀況。

這類型的病患者通常會有腦蛋白質異常沉積（Tauopathy）情況出現，導致患者行為上出現問題。除了影響說話能力外，病者亦有可能穿著衣服時出現困難，或一邊身體僵硬及感到痛楚，這些病徵都是源於皮質基底節變性（Corticobasal Degeneration）。

口部受損亦會口齒不清

第三方面，如病者出現口齒不清的徵狀時，再加上說話時感到痛楚，就必須要找專業醫生檢查口腔，因為患者可能是口部受損、牙痛或牙肉發炎、口部潰瘍，或者是口部有腫瘤，以上種種情況都有可能令患者出現口齒不清的徵狀。

如家中有長者出現口齒不清的情況，可以先詢問當事人病發的時期有多久，説話時有沒有感到口部痛楚，或吞嚥有困難。**無論是短期或長期口齒不清，切記要盡快就醫，因為如剛才提及，短期病發可能是急性中風，長期則是神經科的疾病。**無論病者或病人家屬，只要了解病發時的各項徵狀，並跟醫生説明清楚這些徵狀的詳情和病發時期，便能對症下藥，改善長者的病況。

貝爾氏麻痺、中風、 霍金病引起的口齒不清

一位本身患有糖尿病的長者，有一天他睡醒後，發現面部變歪，並流口水，之後變得口齒不清，於是立刻前來看醫生，恐防中風。醫生替他做臨床檢驗後，發現他控制面部肌肉的第七條神經線有缺損，導致他患有貝爾氏麻痺症（Bell's Palsy），並產生上述徵狀。

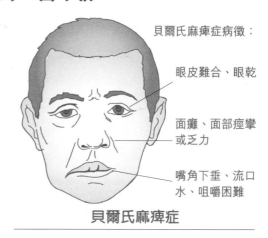

貝爾氏麻痺症病徵：

眼皮難合、眼乾

面癱、面部痙攣或乏力

嘴角下垂、流口水、咀嚼困難

貝爾氏麻痺症

貝爾氏麻痺症（Bell's Palsy）是因第七條神經發炎及受損，令眼皮下垂及面部肌肉癱瘓。眼睛要特別保護，免眼角膜因乾燥受損。

由於糖尿病病人容易感染病菌，例如過濾性病毒，令神經線受損，這個情況並不是中風。在診治這種病情時，醫生開了一些抗病毒藥物（Antiviral Drug），以及短期服用的類固醇，再加上定期進行物理治療，有助促進第七條神經線盡快復原，令面部肌肉可望回復正常狀況。

　　第二個個案是一位年約70歲的糖尿病患者，有一天他說話時突然口齒不清，同時間身體變得軟弱無力，行路不穩，加上眼前的景物變成雙重影像；於是家人立即帶他前往急症室求診，經診斷後發現這位病人腦幹中風，幸好他及時在黃金四小時內就醫，醫生可立刻用溶血劑通血管。

　　第三個個案亦是一位70歲男士，他因為說話口齒不清，以為自己中風。當醫生為他進行詳細檢查時，發現他不但口齒不靈，而且還流口水，雙手肌肉軟弱，一些細小的肌肉出現萎縮現象，加上腳步機能衰退，完全站不起來，手臂肌肉卻又不受控地自我蠕動。由於他的呼吸肌肉受損，就連咳嗽也會倍感吃力。

腦幹中風

這是橋腦（Pons）右邊的中風，有位法國雜誌編輯就是腦幹中風而至眼部以下肌肉運動功能喪失，只能用靠眨眼來寫成《潛水鐘與蝴蝶》。醫學上叫閉鎖症候群（Locked-in Syndrome），像被困在潛水鐘不能動彈一樣。

經醫生診斷後，確定這位病人患上了運動神經疾病（Motor Neuron Disease），又名「霍金病」，這個病會影響神經線的正常運作，導致病人的喉嚨肌肉退化，因而說話時口齒不靈、吞嚥困難，情況嚴重時或會導致急性肺炎。這位病人後來需要在他的胃部開一個造口（Percutaneous Endoscopic Gastrostomy，簡稱PEG）作餵飼食物之用。

另外，為改善病人在晚上呼吸困難的問題，醫生安排他入睡前帶呼吸機（Bilevel Positive Airway Pressure，簡稱BIPAP），這不但幫助他呼吸，並可改善睡眠質素，日間精神狀態都有進步。如病情進入晚期時，氣促的情況可能會惡化，屆時病人可能需要接受紓緩治療。

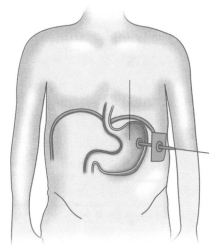

經皮內視鏡胃造口

流質食物經過造口直接進入胃部，雖然有機會倒流到食道及產生倒流式（Retrograde）的吸入性肺炎，但這種造口有效改善鼻咽癌病人及運動神經疾病（Motor Neuron Disease）患者的吞嚥困難問題。

6. 吞嚥困難

吞嚥涉五個身體部位

吞嚥困難跟口齒不清其實會導致相類似的相關病症，當長者發現自己同時出現吞嚥困難及口齒不清時，有可能患有急性中風（短期病發）或神經性疾病。而吞嚥困難亦有可能涉及以下五大身體部位問題，包括：牙齒、口腔、腦幹細胞、喉嚨肌肉及食道。

功能退化及食道腫瘤

長者隨著年齡漸長，喉嚨肌肉有可能產生退化現象。人類一般在吞嚥的過程，咽喉肌肉會作出互相協調，以確保咀嚼完的食物能從口腔帶到食道內，但若然長者的喉嚨肌肉退化，在吞嚥過程時食物便容易跌入氣管內，造成喉嚨鯁塞現象，因此有很多時長者在吞嚥食物，甚至吞口水時也容易嗆到。

食道是與喉嚨互相協調的器官，如食道生有腫瘤，吞嚥時便會令食物卡住而影響吞嚥過程。另一方面，長者的食道功能如出現退化跡象，亦會在吞嚥過程感到相當困難，嚴重時甚至會出現嘔吐的情況，令食物無法從正常管道吸收，造成營養不良。

 個案 **食道瘤患者，進食流質食物也有障礙**

有位70多歲的煙民，過去半年開始出現吞嚥困難的問題，而且愈來愈瘦，一年內體重下跌了20多磅，後期連固體食物都不能吞嚥，即便進食流質食物也出現問題，胸口像有東西塞住似的。

除了上述病徵外，這位病人還有貧血徵狀，綜合以上病徵，加上病人是長期煙民，醫生懷疑他患上了食道癌。醫生將他轉介到腸胃科治療，該病人接受內窺鏡照食道測試後，證實他患上食道瘤，幸好他及時就醫，病情尚淺，進行外科手術後開始逐漸康復了。

言語治療師專責吞嚥功能

如涉及吞嚥困難的病例，很多時醫生都會交由言語治療師（Speech Therapist）跟進。很多人認為言語治療師是專責治療說話能力，實際上他們同時是專研咽喉器官的各項病症，因此如口腔、食道功能及喉嚨肌肉出現問題，長者或其家屬應尋求醫生協助，以進一步判斷病者是否必須交由言語治療師診治吞嚥功能。

個案 加凝固粉紓緩吞嚥問題

　　曾經有位患有認知障礙症的87歲長者由家屬帶他入院，他當時不能說話，吃東西時容易鯁喉，肢體的日常運作也出現困難，入院時更出現發燒徵狀，經診斷後發現他患上了急性肺炎。

　　言語治療師為他進行測試，證實他不能吞嚥，這是基於大腦退化問題。當時這位病人只可以吞半流質的食物，以制止急性肺炎繼續惡化，醫生開了一些凝固粉（Thickener），加水後可方便吞嚥。

插胃喉需從病人意願

　　可是，病人服用了四個月凝固粉仍然無太大幫助，言語治療師建議插胃喉，但同時他亦考慮到病人的意願，因為插胃喉會令他感到不適，如病人在不願意的情況下被安排插胃喉，一旦感到不適，極有可能會自行拔掉胃喉。有醫護人員為防止這個情況出現而綁著病人雙手，當他長期處於躺臥的姿勢時，就算插胃喉都有機會令胃部食物倒流，導致肺炎。

因此，對於為病人施行插胃口的決定，醫生必須了解病人的意願，與家人達至共識，盡量減輕其家人的心理負擔。即便病人的病情已到了末期的彌留階段，也應基於病人、其家屬及醫生三方面互相尊重彼此立場的情況下作出每一個決定。如果選擇不插胃喉，到生命晚期階段時（End of life），紓緩治療可減輕病人的不適症狀。

延續病人生命的抉擇

筆者的母親在80歲時患有認知障礙症，晚期患上急性肺炎，加上乳癌開始有擴散跡象。雖然想親自診症，但身為病人的家屬，筆者不適宜為母親醫病。在她過身的九個月前，母親的主診醫生為她做了胃造口，讓不能用口進食的她延續了九個月的生命。

母親臨終前乳癌已擴散到身體其他部位，加上肺積水。當時主診醫生問我想不想為母親進行搶救，當時眼見母親經過多個月的病魔折磨，經過痛苦的掙扎後，最終忍痛選擇讓母親自然離開，若然當時選擇為媽媽急救，即便延長了她的壽命，也只會令她感到非常痛苦；再者，她也曾向筆者表示自己想早日脫離痛苦，過去幾個月的折騰實在令她痛不欲生。

對於搶救垂死病人，我們不能單從病人的意願來決定，也必須要經過醫生、病人和病人家屬三方面商量後達至共識，方可作出最終決定。雖然現代醫療技術確實可以為垂死病人作有限度延長壽命，但過了一段時期，病人還是會因為併發症及器官衰竭而死。因此，當人開始患有不能逆轉的疾病，醫生可建議病人作出有效的預前指示（Advance Directive 或 Advance Refusal of Life Sustaining Treatment），在晚期階段施予善終照料（Palliative Care），務求令病人在即將彌留的時刻可以盡量舒適地度過餘下的日子。歐洲某些國家推行安樂死合法化（在香港仍未合法化），善終照料並不代表施行安樂死。病人家屬面對在生死關頭掙扎的親人，看著他們受著痛楚離開的一刻，是百感交集，倍感無奈和遺憾，是醫學界要留意及體會的。

7. 飛蚊症

有飛蚊症或許是視網膜脫落

視力模糊可分為急性和長期性。**如長者發現幾小時內突然眼睛泛紅或感到痛楚，極有可能是急性青光眼，應立即就醫。**

我們常俗稱的「飛蚊症」，就是因為眼前的影像出現一閃一閃的光影，其實這個現象出現時，病人的視網膜已面臨脫落（Retinal Detachment）的危機。

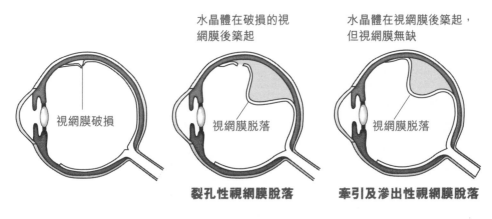

水晶體在破損的視網膜後築起

水晶體在視網膜後築起，但視網膜無缺

視網膜破損

視網膜脫落

視網膜脫落

裂孔性視網膜脫落

牽引及滲出性視網膜脫落

視網膜脫落

視網膜脫落可導致失明，深近視的人視網膜脫落的危機較大。家中長者若稱有「飛蚊症」，宜先行找眼科醫生檢查。

8. 重影

視覺畫面現重影　眼病或中風徵兆

如長時間出現視力模糊的徵狀，病人或已患有白內障或黃斑點出現毛病。如看到一個人出現兩個頭的影像，視覺畫面呈現重影，那就可能是眼部肌肉或神經線出現問題的徵兆，對此病者要進行腦神經線（Cranial Nerves）檢查，以確定腦部神經線是否出現問題，其中一種是神經線疾病吉巴氏綜合症，又稱為急性感染性多發性神經根神經炎（Guillain-Barre Syndrome，簡稱GBS）；腦神經線受損的疾病可以是米勒費雪症候群（Miller Fisher Syndrome）。除此之外，腦幹中風亦可能會導致視力模糊。

另一方面，慢性視力模糊也可以是肌肉疾病，例如重症肌無力（Myasthenia Gravis），由於眼部肌肉失調，令病者出現視力模糊的影像。甲狀腺功能亢進，亦有可能對視力構成影響。

個案 步履不穩或跟眼神經有關

一位年約60歲的男人因為行路不穩及腳軟，說話咬字不清及有重影，當他前來看診時，表示過去一星期的狀況愈來愈差，醫生為他進行檢查後，確定他並沒有患有中風，但他的反射性神經系統（Reflex）卻出現問題，進行測試時他的反射神經毫無反應，加上說話時喉嚨肌肉軟弱，病人還表示三個星期前患有傷風，醫生初步懷疑他患有急性感染性多發性神經根神經炎（Guillain-Barre Syndrome，簡稱GBS）。

後來醫生為該病人檢查脊髓液，發現液體內的蛋白質提高，白血球的數量正常，沒有感染跡象。當我為他完成了神經線傳導

研究（Nerve Conduction Study，簡稱NCS）後，證實他患有GBS，病人其實是因為受到細菌感染，產生了跟神經線源頭相似的抗體，可是這些抗體打低了正常神經線的細胞，導致這些徵狀。醫生為病人進行了靜脈注射丙種球蛋白（IVIG），以紓緩他神經線發炎的程度，慢慢便康復過來。

視力模糊嚴重影響正常生活

如家中長者表示視力模糊，家屬應了解他們的情況是突發性還是長期出現的徵狀。無論短期或是慢性視力模糊，也會影響長者的視力，對他們的日常生活構成嚴重影響，所以家屬務必關注他們的病情。最重要跟醫生説明病況，讓他們作出合適的檢查，避免長者喪失視力。

9. 眼球難轉動

退化性疾病致「眼定定」

　　一位70來歲的伯伯曾經因中風而變得行動不便,他亦有柏金遜症的徵狀。有一天他發現自己不能眨眼,而且目光呆滯(「眼定定」,Staring Look),還失控地流口水,他以為再次中風,但經診斷後發現這些徵狀並不屬於中風病徵。

　　醫生有這判斷的主要原因是這病人先前曾有過幾次肺炎,加上他患有大腦及腦幹退化性疾病,導致眼球轉動、吞嚥及肢體行動不便,經詳細檢查後,證實他患的是進行性核上性神經核麻痺症(Progressive Supranuclear Palsy)。

10. 流口水

流口水或患嚴重疾病

若發現長者平日吞嚥時出現困難之餘，亦有流口水的情況，那就要加緊留意。流口水看似是輕微的徵狀，但其實這是嚴重疾病的先兆。從醫學角度來看，流口水可以從三方面診斷病症：一、柏金遜症；二、中風；三、面部神經出現問題。

就第三項病症——神經系統毛病，最常見的病症是貝爾氏麻痺症（Bell's Palsy）。這是神經線疾病的一種，患者除了會有流口水的症狀外，還會出現嘴歪、面歪或面癱，甚至不能眨眼的徵狀，醫生一般會為病人開類固醇的藥方。神經線疾病並不等同中風，雖然兩種疾病都有以上的類同病徵，但中風的徵狀還包括口齒不伶俐、半邊身發軟，或視覺影像出現重影。醫生如有懷疑便會安排病人進行腦部電腦掃描及磁力共振，才可診斷病人是中風還是患了神經線疾病。

如長者出現流口水和面癱的症狀，加上聽力轉弱和感到頭痛，亦有可能腦部有腫瘤，或患上另外一些疾病，如佔位性病變（Space Occupying Lesion）。如果病者出現面癱病徵之外，還常常聽到耳朵發出嗡嗡聲，即有可能是橋小腦角（Cerebellopontine Angle）出現腫瘤，必須立刻就醫。

流口水有可能是中風

如病人出現流口水的徵狀時，應留意他是否同時出現吞嚥困難，或夾雜嘴歪或面癱的問題。如出現上述徵狀，應該留意長者是否出現神經系統問題。倘若長者流口水之餘，同時說話口齒不清，視覺出現重影或一邊身癱軟，便有可能患上中風，發現病情時無論長者或其家屬都不宜拖延就醫，應爭取最佳治療時間，讓醫生對症下藥，找尋最切合病人的診治方法。

11. 頭暈

自律神經性退化

　　長者經常出現的頭暈問題，主要留意他們是否體位性頭暈。如坐下來時沒有任何異樣，但一站立便立刻頭暈，那麼長者極有可能患上自律神經性退化，主要成因是病者的自律神經退化，令他們站起來時，血液未能在正常情況下輸送到腦部，令血壓急劇變化，產生暈眩徵狀。

飯後見頭暈　體位性血壓低所致

　　一位70多歲的女士患有柏金遜症及自律神經系統疾病，導致她患有體位性血壓低，即每當朝早一起床血壓便會大幅下降，引致頭暈。後來因病情嚴重惡化，偶爾會令她出入、行動不方便；有時吃午飯後，一站來便會感到暈眩。

經醫生診斷後，發現她患有自律性神經失調，即吃飯時血液只流通到胃部，未能暢順地流向身體其他部位，當她吃完飯後，因腦部沒有足夠的血液流通，導致她感到暈眩。而這位病人本身因患有柏金遜病，日常行動更加搖晃不定，再加上她患有小腦（Cerebellar）失調，導致心跳加速及紊亂。

　　綜合以上種種病徵，這位病人所患的是非典型柏金遜症，屬多系統萎縮症（Multiple System Atrophy，簡稱MSA）。

耳水不平衡屬非體位性頭暈

如長者暈眩的性質屬於非體位性，即是無論坐著或走路，都經常出現頭暈徵狀，加上常感到天旋地轉，甚至出現嘔吐情況，那便可能患上耳水不平衡（Benign Paroxysmal Positional Vertigo，簡稱BPPV）。

耳水不平衡有別於腦幹中風，病人如患有腦幹中風，他還有可能會有重影、說話口齒不靈或半邊身癱軟，要進行磁力共振才可確定病者是否患上腦幹中風。

個案 內耳石移位　引起耳水不平衡

有一位患上耳水不平衡的病人，一年病發幾次，特別在洗頭時頭部稍為向後，睡覺時身軀稍為轉向右邊或左邊，都會令她感到暈眩，甚至作嘔。

此外，有一天當她在廚房踮起雙腳伸手向著廚櫃拿東西時，稍為站立一會兒，突然感到暈眩不已，隨即失重心跌倒，不幸跌斷股骨。當她接受診斷後，證實她因內耳出現問題而引致耳水不平衡。

我們的內耳有一種微型小耳石，稱為Otolith，由於耳石移位，令體位性還原技巧受損，經診斷後將耳石歸回原位，病人康復後便沒有再出現暈眩的病徵了。

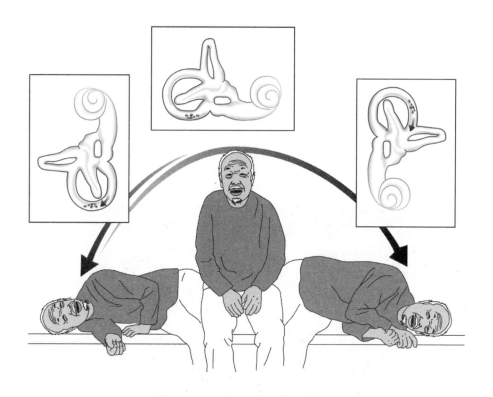

耳水不平衡

我們的內耳每邊有三個半規管（Semicircular Canal），
裡面有耳石（Otolith），若耳石走了位，便會產生耳水不
平衡；當耳管注入液體後，就可觸動感應身體的位置。圖
中的運動有助使耳石返回原位。

12. 頭痛、嘔吐

腦壓過高或有腫瘤

　　若然長者一起床便感到極度頭痛，加上出現頭暈和嘔吐徵狀，便可能因為長者腦壓過高所致，如長者腦壓過高，極有可能是腦內有腫瘤的病徵，若然長者有齊以上幾種病徵，應盡快就醫。

13. 譫妄症

神智混亂≠精神病

有關長者的腦部疾病，有不少人都容易將神智混亂、認知障礙症和阿茲海默症混為一談，實則它們是三種完全不同的病症。

坊間常有人將神智混亂／譫妄（Delirium）等同認知障礙症，其實兩者是兩種全然不同的疾病。神智混亂出現的情況較為急性，病者可能在幾小時甚至一日內發病，最常見的病徵是病者的注意力轉弱，或思想出現混亂情況，例如不知道自己身在何地，或正在做甚麼，甚至有幻覺。如出現這種狀況，病者或其家屬請勿誤以為這是因為年事已高，精神較衰弱而已，其實這些徵狀屬於生理疾病，長者及其家屬都不容忽視。

 ## 跌斷股骨而患上譫妄症

　　一名年約85歲的男病人跟太太及數名家人同住。有一天，他在街上不慎跌倒而導致跌斷股骨而入院，當他到達醫院時已變得神智混亂，在毫無個人意識下排尿。

　　經診斷後發現他患有肺炎及因跌斷股骨，因肺炎和痛楚的引發，患上譫妄症。醫生在48小時內加上抗生素治療後，再為他施行手術，完成手術後一個星期後病人康復出院。雖然已康復了，但該病人的病情仍要跟進兩年，因為後期很有可能出現認知障礙症的病徵。

　　就以上個案，我們理解到長者跌倒後應盡快送院治理，特別是跌斷骨時，很容易引致肺炎，繼而導致神智不清。長者出門時要慎防自己跌倒，家屬也要多加留意。

七個情況引發神智混亂

長者如出現神智混亂，可能是基於以下情況：一、**患者大多身體有感染，甚至腦部感染**；二、**顱底下出血**（Subdural Hematoma）；三、**急性中風**；四、**不小心跌倒，撞擊到腦部導致腦震盪**；五、**小便困難或嚴重便秘**；六、**環境突然轉變**；七、**一些藥物反應**。

長者較易產生神智混亂或譫妄症，是因為大腦的儲備已減少。以上這七種情況都會導致病人急性神智混亂，應盡快入院接受治療。

由於出現神智不清的病源繁多，病者亦有可能同時患了幾種疾病，醫學界稱之為綜合認知症狀（Mixed Dementia），醫生必須經過嚴格而精細的測試，才可以確診病人的實質病症，從而對症下藥為病人診治。因此，家屬或病患長者如能仔細向醫生說明有關筆者提及的徵狀，加上醫生針對各疾病進行仔細測試，便能盡快尋求有效的醫療方法。

個案

血清素助顱底下出血患者康服

　　一位70餘歲的業餘畫家有一次由其女兒陪同看診，她說父親在過去四星期顯得神智混亂，連說話能力都出現問題，甚至平日有畫畫習慣的他在這段日子也不能夠繼續繪畫。

　　醫生初步懷疑他腦部出現問題，經詳細了解下，發現他原來在數星期前坐計程車時，頭部不小心受到撞擊，經過電腦掃描後，發現他患有顱底下出血（Subdural Hematoma），經腦外科手術清除積血後，該病人開始逐漸康復，回復正常生活，繼續他的繪畫興趣。

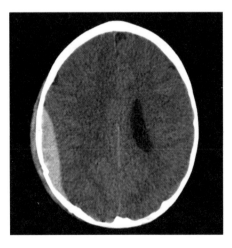

顱底下出血圖

顱底下的靜脈出血，血液慢慢滲溢出來，形成認知障礙的現象。若能早期察覺並以外科手術清除積血，是可以完全復元的。

14. 認知障礙症

「心智能量表」檢測長者認知缺損程度

相信有不少病人家屬發現長者記性差，例如常提及自己遺失金錢，或以為是家人偷竊了他的財物，很難斷定他是否患上認知障礙症（Major Neurocognitive Disorder），還是純粹神智不清。

剛才提及過，認知障礙症並不等同急性神智混亂，前文提及神智混亂涉及七種病況；認知障礙症則是慢性及非傳染的病症，患者通常約80多歲，病者的徵狀已有一兩年之久。病者必須接受一種名為「簡易心智能量表」（Mini-Mental State Examination，簡稱MMSE）測試，這是一個以30分為滿分的小測試，一般中學教育程度或以上的人士，正常結果是24分或以上；而小學教育程度的人士，正常結果是18分或以上。醫生就會按著MMSE裡認知缺損的模樣，配合病徵作出診斷。

15. 阿茲海默症

阿茲海默症患者多屬七旬以上

誠然，要診斷病者是否患上認知障礙症，並不是單憑一種測試就可以斷定，最重要的還是要靠家屬留意病者的徵狀。

一般患上認知障礙症的病人，在進行MMSE測試時，都會有一個類同的情況，就是對時間或地點的定向會有偏差、記憶缺損（Delayed Recall）及視覺空間出現問題。**認知障礙症其實涵蓋不同種類，不過70至80多歲的老年人如出現類似認知障礙症的症狀，大部分都有可能是患上阿茲海默症，亦有15至20%病人患有非阿茲海默症。醫生透過臨床評估及測試便可確診病情。**

健康腦袋　　　　　　　　　阿茲海默症腦袋

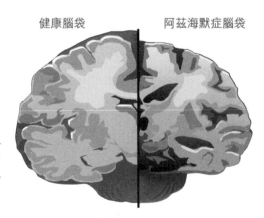

健康腦袋 vs. 認知障礙腦袋

認知障礙症於老年期出現70%是阿茲海默症。至嚴重期，即患病八至九年，大腦整體會嚴重萎縮。

三步指令測試阿茲海默症

有時阿茲海默症都會出現短期記憶缺損的狀況，這是因為海馬體功能衰退；但阿茲海默症的病者除了有記憶問題外，病者亦可能做不到連續的減數。

另外，醫生通常會跟病人做一個包含三步指令（Three-stage Command）的動作測試：第一、先叫病者用左手拿起一張紙；第二、叫病者將紙對摺；第三、將摺好的紙遞給醫生。如患上阿茲海默症的病人，一般都完成不到這個包含三步指令的動作測試。

雖然阿茲海默症的病人在視覺和空間的感知功能都比常人虛弱，但語言能力卻不受影響，病者可以說話，甚至押韻的詞句也可以模仿得到。但當醫生要求病人跟圖畫出一個相連的五角圖，他們會有困難；在沒有實物或參考圖案的情況下，亦不能自行畫出一個有數字和時針的鐘（見圖）。可能他們不懂得怎樣做，但當他們看著一個鐘面就可以畫出來，這都代表視覺空間有缺損，這正就是早期阿茲海默症病人的表現。

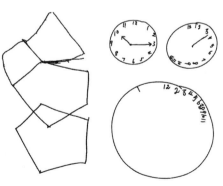

在沒有實物或參考圖的幫助，阿茲海默症病人不能自行畫出一個相連的五角圖，以及有數字和時針的鐘。

16. 幻覺

患路易體病會有幻覺

非阿茲海默症的長者出現幻覺（Hallucination）的情況不多。如果長者出現幻覺，且是繪聲繪影的複雜視覺幻象（Complex Visual Hallucinations，簡稱CVH），他有可能患上路易體病。例如長者聲稱在家中見到有河流或動物，甚至看到已去世的親人活現眼前，這些影像還有可能會變大或縮細。

有路易體病（Cerebral Lewy Body Disease）的患者都會產生CVH，同時亦會出現速波期行為失調（REM Behavioral Disorder），患者在夢境中所作出的行為，同時在現實空間內同步進行，例如會隨著夢境說話和動手動腳，令病者有可能在無意識的情況下令身體各部位受到傷害。

個案

路易體病者　以為被鬼附

一位80歲的女病人由其女兒陪同看診，她跟醫生說母親在過去一年都見到先人，為了擺脫這些困擾，她找來了神父到她家中驅魔，但情況始終未有好轉。

當醫生仔細觀察這位病人時，發現她行路時不太順暢，總是「窒下窒下」，其女兒還說母親入睡後經常大聲叫囂，由於她有速波期行為失調（REM Behavioral Disorder）的病徵，加上她出現幻覺，經診斷後發現她患有路易體病。醫生開了一種名為膽鹼酶抑制劑（Cholinesterase Inhibitor，簡稱ChEI），為病人去除幻覺。

肩頸及皮膚
17. 肩頸痛

肩頸長期負重　易長骨刺

　　大部分上了年紀的長者都會容易兩肩痠痛，主要原因是基於他們年輕的時候，經常從事一些需要體力勞動的工作，特別是運送重型物件時需要用肩頸部位承托。當年紀進入第三齡或第四齡階段，便會容易在頸骨部位第五、六、七節（C5, C6, C7）生骨刺（Cervical Spondylosis），或頸骨有退化跡象、手指麻痺或手部肌肉軟弱，如情況嚴重時，連拿起飯碗的簡易動作都不能做到。

個案　年輕當苦力致骨刺壓神經

　　有一位男長者因為年輕時以苦力工作謀生，導致頸骨日漸退化，手指麻痺，舉手亦有困難。經診斷後發現他頸骨的第五、六、七節（C5, C6, C7）有骨刺壓著神經，令病人感到異常痛楚。

　　醫生開了止痛藥給他，並安排他接受物理治療，多做頸部運動，紓緩骨刺壓著神經線的痛楚。

胸腔腫瘤引起肩胛痛

一位55歲的男士感到肩膊和手臂內側疼痛,以為患上肩周炎,於是去看骨科醫生,醫生為他的肩胛位進行造影檢查,結果沒有特殊發現,於是便給予止痛藥及安排這位病人做物理治療。

但過了一段時間後,他的病況依然沒有好轉,體重還不斷下降。三個月後,他感到肩胛位愈來愈痛,再加上咳嗽時出血,於是再看另一位醫生,醫生為他照肺部X光,發現胸腔左邊的頂尖處有一個四厘米的腫瘤,並且已侵蝕到第一及第二條肋骨。醫生再仔細觀察他數年前做過的肩胛骨造影圖,發現原來這個腫瘤早已存在,這個腫瘤名為肺上溝癌(Pancoast Tumor)。

其實病人遲遲才被發現患上嚴重疾病的現象不是太難明白。這位病人確診肺癌後,醫生轉介他到電療部接受治療。

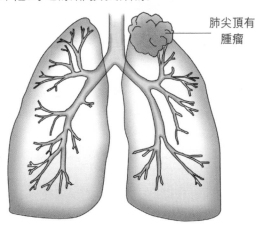

肺尖頂有腫瘤

肺上溝癌

由於腫瘤處於肺尖,很接近頸部至手臂的神經線,所以會引致手臂內側T1皮膚部分的疼痛。如果癌細胞侵入肋骨,肩部亦會疼痛。

18. 頸骨退化

麻痹可以因頸骨退化引起

但凡長者的頸骨有退化跡象,脊髓神經可能受壓(Cervical Myelopathy)而導致手腳麻痹、肌肉僵硬或行動不便、走路時容易跌倒,甚至小便不順。

當長者出現手部麻痹現象,觸感知覺有所變化,即代表他的頸椎中樞神經出現問題,其中最大成因是頸骨退化,稱為頸椎根神經病變(Cervical Radiculopathy)或頸椎長骨刺(Cervical Spondylosis)。頸椎根神經病變可能會影響手指骨第C5及C6的皮膚部位,令手指麻痹;另一方面,如患有肺癌的病人,亦會有機會影響脊椎第T1的骨節,導致病人手部及手臂內側麻痹。

因頸骨神經病變而導致手指及手臂痛楚,並不等同因肺部癌細胞壓著T1脊椎神經而導致的手部麻痹,兩者是截然不同的病症。而糖尿病亦會導致神經線發炎或受損,特別影響控制手掌和手指微細活動的尺神經(Ulnar Nerve),令食指和拇指間的肌肉萎縮。

頸骨退化或會麻痺無力

有些人誤以為手腳麻痺或無力便等同中風，其實有可能是長者的頸骨產生退化現象。不過，亦有某些長者突然中風，部分原因是由於意外導致頸骨的椎基底動脈（Vertebrobasilar Artery）撕裂，血液未能暢順地流向腦幹而導致急性腦中風。

按摩力度過大或致急性中風

此外，有一些急性腦中風的病患者，是因推拿或按摩的力度過大而令頸部的椎基動脈撕裂，導致急性腦中風。另有一位病人因為頸骨退化而長了骨刺，壓住了椎基動脈，導致病人暈眩。醫生會開了阿士匹靈以減低病人的中風機會。

骨刺壓神經　下肢無力

有一男長者在走路時雙腳像不能掌控自如，出街時容易絆倒，有一天他再次絆倒，導致跌斷股骨。

醫生診斷時，發現他下肢力度極衰弱，而且在進行反射性神經系統（Reflex）的測試時，發現他的反應過大，手部肌肉有萎縮跡象。經過一連串測試後，發現他的頸骨退化，亦有骨刺增生壓著中樞神經，因而導致他走路時容易跌倒。

風濕關節炎　易致頸骨退化

有時頸骨退化都會影響脊椎第一及第二節，即C1及C2移位，影響脊椎的正常運作，尤其出現於風濕關節炎的病症中。**長者因頸骨患上強直性脊髓炎（Ankylosing Spondylitis），也會令身體變得僵硬或呼吸困難。**

60至70歲以上的人士也可患上風濕性多肌痛症（Polymyalgia Rheumatica，簡稱PMR），病患者會感到頸部兩則接近肩膀部位疼痛或僵硬。針對這種疾病，醫生會為病人進行一種名為紅血球沉降率（Erythrocyte Sedimentation Rate，簡稱ESR）的測試。如測試的指數過高，例如超過80mm/h，病人便大有可能患有風濕性多肌痛症。醫生一般會開低劑量的類固醇給病人服用，並需要服用6至12個月的時間。

不過如果眼部血管也發炎，太陽穴四周的肌肉疼痛，這種疾病稱為顳動脈炎（Temporal Arteritis），當病情嚴重時還會導致雙目失明，因此，如醫生開類固醇給長者以醫治PMR，也務必留意顳動脈炎的出現。

強直性脊髓炎間接引起胸痛

有一位70多歲的男病人感到胸口痛，以為是患有心絞痛，經診斷後發現他並非患有心絞痛，而是強直性脊椎炎，導致胸骨硬化，不能收縮，要靠橫膈膜幫助收縮，但由於他經常利用這個部位呼吸，導致他十分疲勞。

醫生為他進行X光確診病情後，安排病人接受物理治療，有助止痛。

情況嚴重時可影響視力

患上PMR的病人同時影響大腦血管（Temporal Artery）及視覺血管（Posterior Ciliary Artery），在這種情況下，醫生必須開出較大劑量的類固醇，以防上述的血管受損。針對此疾病，外科醫生亦會進一步化驗病人頭皮的血管，作出正確診斷，以防止長者因視覺血管嚴重受損而導致失明。

強直性脊髓炎

有時在街上看見有這樣的身軀形態，會覺得很可憐。現時，只要及早在強直性脊髓炎的初期就醫，可以避免這種寒背的情況出現。

肩痛不一定是肩周炎

一名年約70歲的女士，早上醒來時感到兩肩肌肉疼痛及僵硬，痛到起不到床，加上食慾不振，她懷疑自己患了肩周炎，醫生為她測試紅血球沉降率（ESR），指數達90以上，超出了正常範圍並有貧血。經過詳細檢查後，證實她患上風濕性多肌痛症（PMR），並非肩周炎。

醫生開了低劑量的類固醇給她，並同時詢問她眼周兩邊有沒有感到痛楚，如感到痛楚的話，即代表大腦血管和視覺血管可能發炎，需要大劑量的類固醇及較長期的療程，才能防止這兩條血管的發炎程度加劇，影響病人視力。

19. 真正的風濕

長者也會患類風濕性關節炎

類風濕性關節炎（Rheumatoid Arthritis）主要有兩個病發期，第一個是大約50歲或以上的中年期，另一個是70至80歲的老年期，後者稱為老年類風濕性關節炎（Late Onset Rheumatoid Arthritis，簡稱LORA）。

老年類風濕關節炎主要影響手、腳的關節。醫生會開出疾病調節抗風濕藥物（Disease Modifying Anti-Rheumatic Drugs，簡稱DMARDs）或低劑量的類固醇（Prednisolone）給病患者，病人除了服用藥物外，還要配合適當的物理治療，治療便更見成效。

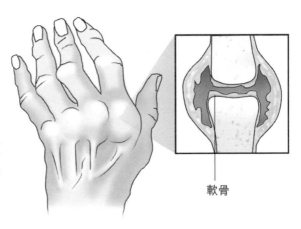

類風濕關節炎

類風濕關節炎使雙手的小關節變形，失去功能。不過現代新藥物可減少變形的現象。

軟骨

發熱＋關節腫脹　類風濕性關節炎徵狀

一位年約75歲的婆婆感到膝蓋疼痛而且紅腫，加上手腕腫脹和感到疼痛，她懷疑自己的骨頭退化。

當她應診時，醫生發現她有些微發熱徵狀，各關節都有腫脹跡象，經檢查後發現她並不是骨頭退化，而是患有LORA，發炎指數（Rheumatoid Factor）呈陽性，醫生開了低劑量的類固醇及疾病調節抗風濕藥物（DMARDs），以紓緩病徵及降低發炎指數。

退化性關節炎

另一方面，有時長者感到手腳關節痛，並不一定患上類風濕性關節炎，大多是筋骨出現退化現象而導致退化性關節炎，病人必須接受驗血及造影測試，醫生才可以確定他們是否患上退化性關節炎。

20. 失肌症

營養不足或致失肌症

除了類風濕關節炎外，另一種會令長者感到全身痠軟無力的疾病是失肌症（Sarcopenia），Sarco是肌肉，Penia是失去的意思。**這種疾病令病人身體逐步虛弱無力和消瘦，病發期通常在65歲或以上。**

失肌症發病的主要成因，主要是病患者的營養及蛋白質不足，或身體某部位患有炎症、血管硬化或因缺乏運動而令肌肉逐步流失而失去爆炸力，特別是快肌纖維（Type II Muscle Fibre）的流失，導致長者感到渾身無力。

另一個常見的成因是長者每日定時服用降膽固醇的藥物，這些藥物含有一種能降血脂卻令肌肉萎縮的成分，稱為司他汀（Statins），當病人長期服用後，Type II快肌纖維量會逐步下降，導致關節容易疲勞。長者如恆常做運動，會令筋肉疼痛的情況有所改善。

運動有助增長快肌纖維

淺色的快肌纖維（Type II Muscle Fibre）尤其會於65歲後減少，而運動及吸收維他命D有助增加這些纖維組織。

運動量愈多，淺色的快肌纖維會愈多

阻力運動有效預防失肌症

第三齡人士如要預防失肌症，必須每日保持適量的帶氧運動來鍛煉心肌功能，而預防失肌症最有效的方法，就是多做阻力運動（Resistance Exercise）。如早前提及過長者為何會有脆弱（Frail）跡象，其一是R，即缺乏鍛煉肌肉的阻力（Resistance）運動。

長者可接受器械調教或漸進阻力訓練（Progressive Resistance Training，簡稱PRT），來提升肌肉力量和持久力，如能恆常進行阻力運動，不但令長者精神煥發，較不容易感到疲累，而且還會令心境開朗；如平日多進食含豐富蛋白質的天然食物，便會大大提高肌肉量，令肌肉較健壯及不容易流失，同時減少糖尿或血管硬化的可能性，亦可改善腦部功能，有抗老化功效。維他命D也是保持肌肉的營養素。

鍛煉身體肌肉是抗衰老的重要法門，運動橡膠帶（TheraBand）是輕便及簡易工具，有效協助長者做阻力運動。使用前應先請導師或治療師作指示或示範。

漸進阻力訓練是抗衰老的方法，這產生的代謝效用與帶氧運動有協同效應，並可減低身體整體的發炎現象。

21. 五十肩

舉啞鈴練肩胛位　預防五十肩

有不少人誤將五十肩當成關節炎，實際上這兩種疾病截然不同。一般患有糖尿病的病人因肌肉受疾病影響而有可能患上五十肩。

五十肩是指肌肉的力量開始失衡。一個身體強健的成年人，他那負責操控身體向前的肌肉相對操控身體向後的肌肉會較多；但隨著年紀漸長，負責操控向後的肌肉開始失衡，令人的日常行動受到阻礙，或感到肌肉疼痛。

如要改善這種情況，可以嘗試舉合適重量的啞鈴，舉起啞鈴時手臂要徐徐拉向後方，拉扯向後的肌肉，鍛煉肩胛位的部位，增強向後肌肉的爆發力量。

22. 骨質疏鬆症

缺乏運動帶來骨質疏鬆

　　有不少長者患上骨質疏鬆症（Osteoporosis），最主要是因為隨著年紀增長，女性更年期缺乏雌激素、缺乏負重運動、維他命D，以及服用了某些藥物（如類固醇）而引起。

骨質疏鬆

雖然骨質疏鬆會影響全身的骨，但脆性骨折會出現在特別的位置，並於不同的年齡階段，顯示有其他的因素導致骨折。60歲後會最先出現手腕骨折，接著脊骨，而至80歲後才出現股骨折；這可能與失肌症愈趨嚴重及摔跌有關。

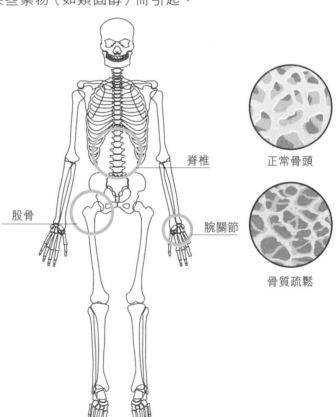

脊椎

股骨

腕關節

正常骨頭

骨質疏鬆

個案 強化肌肉治療有助改善骨質疏鬆

一位75歲的病人早前因為地板濕滑，走路時失去重心跌倒在地上，之後感到骨痛和不能走路，她曾看過醫生，診斷她患有坐骨神經痛。

後來經其他醫生診斷後，發現她L1及L2的骨節坍塌，證實她所患的是骨質疏鬆症，醫生開了抑鈣激素（Calcitonin），這是屬於一種骨骼荷爾蒙，有助病人止痛。這位病人服用了四日藥後便開始康復了。

要治療骨質疏鬆，除了服用藥物外，亦應多做運動，特別是透過震動機器進行震動及強化肌肉治療（Vibration Therapy），可改善骨質疏鬆的情況，亦有助減輕疼痛。平日應多吸收維他命D及服用強骨藥（Bisphosphonate），也有助紓緩骨質疏鬆情況。

強化肌肉治療

愈來愈多的實證指出高頻率低幅度的震動可刺激肌肉內的機械式受器（Mechanoreceptor）及神經的衛星細胞（Satellite Cells），增加快肌纖維的重生，並局部神經單位的重組。圖為香港中文大學醫學院研發出來的震動平台，供長者使用。

23. 皮膚痕癢

皮膚在冬天特別痕癢？

每當冬季時，相信一般人都會感受到皮膚特別痕癢，其一原因是冬天天氣乾燥，令皮膚表面流失水分，另一個主要原因，是每逢冬季，我們通常都因為怕冷而用較熱的熱水洗澡。由於皮膚表皮有一層油脂，若常用燙熱水洗澡，會把皮膚油脂沖去，令人容易患上乾燥性皮膚炎（Asteatotic Eczema）。如皮膚乾燥痕癢，可以俗稱「豬油膏」的軟膏（Emulsifying Ointment）作肥皂用。

有些老人家一旦發現皮膚痕癢，便在坊間隨意買類固醇止痕，其實這種做法並不恰當，因為如長者吸收了類固醇，會導致骨質疏鬆、血壓高或腎上腺素失衡。

個案 燙熱水洗澡令皮膚變薄

有一位伯伯因為皮膚異常痕癢，入夜後難以入睡，當時時值冬季，他用滾燙的熱水淋浴才感到舒服。他曾看了醫生，服用了類固醇，可是情況沒有太大改善。

其實如類固醇的劑量太高，會令病人的皮膚變薄，反而會造成惡果。針對這種情況，醫生一般會給病人一些「豬油膏」作肥皂洗澡，有效改善皮膚乾燥的情況，亦同時減少痕癢徵狀。

24. 全身出水疱

源於免疫系統失衡

天疱瘡（Pemphigoid）是皮膚疾病的一種，患者最初身體起水泡及感到痕癢，當有些長者患上這種疾病時，主要原因是長者的免疫系統失衡，令患者體內會不斷產生大量抗體，這些過量的抗體會對皮膚造成傷害。

疱瘡爆裂　又癢又痛

有一位婆婆發現自己的皮膚容易受損，後來在腳部、腹部更起了一些約有兩厘米大的疱瘡，感到非常痕癢和疼痛，有一天某些疱瘡更爆裂及發炎，於是去看醫生。

醫生為她開了一些口服及塗在皮膚上的類固醇，病人後來逐漸痊癒了。

25. 局部出水疱

童年出水痘　年老有機會「生蛇」

　　帶狀疱疹（Herpes Zoster），俗稱「生蛇」。相信很多人在兒童時期曾出過水痘，當接受治療康復後，病菌並沒有完全消滅，而是潛伏（Dormant）在神經線的源頭，到大約60歲過後，若長者面臨龐大的精神壓力、服用類固醇或免疫系統出現問題時，病毒就沿著神經線，導致神經線發炎。

　　出現帶狀疱疹病人會感到患處嚴重疼痛。由於神經線分佈於身體各部位，帶狀疱疹可以在四肢、腿部，甚至在臉部出現，如在臉部出現帶狀泡疹，並使眼角膜神經發炎時，更需要與眼科醫生會診，以防止病毒影響視力。

帶狀疱疹可透過藥物治療，有些病人康復後一個月仍會感到疼痛，這種後遺症稱為帶狀疱疹後神經痛症（Post-Herpetic Neuralgia），除了令患者感到肉體受苦及疼痛外，亦會影響情緒，容易產生抑鬱症。現時55歲以上人士可以注射預防帶狀疱疹的疫苗，以增加抗體，抑制潛伏於神經線源頭的病菌復發。

及早治療　助減神經症

有一位伯伯呼吸時感到痛楚，胸部出現又痕又痛的小疱，經診斷後發現他患了帶狀疱疹，亦即俗稱的「生蛇」。幸好他前來及早就醫，給予抗病毒治療，促進康復及減少後遺症及神經痛症。

胸肺及上腹
26. 慢性咳嗽

四原因致慢性咳嗽

慢性咳嗽（Chronic Cough）有多種疾病的病徵，包括：一、**各種與呼吸道相關的症狀**；二、**鼻竇炎**（Post Nasal Drip）令鼻液倒流入氣管導致咳嗽；三、因肥胖而導致橫膈膜推向上方，從而令胃酸倒流而刺激氣管咳嗽；四、老年期因虛弱而引發的**哮喘病**，如病人咳嗽時還吐血，亦有可能患上肺病或肺癌。

27.年老才結核

患肺結核長者不一定有咳嗽

老年肺結核病的表徵與青年期肺結核病有不同之處，青年期的病徵可能是咳血、發燒或消瘦；但年老病人的病徵並不明顯，他們並不一定有咳嗽跡象，反而發燒及消瘦的病徵相對明顯。

老年肺結核病之所以形成，原因是始於小時候受到感染後，未必有病徵，但有些病菌仍然潛伏在體內器官內，一旦老年抵抗力偏弱時，這些病菌便容易發作，令病者感染肺結核病。

由於肺結核菌可以潛伏在不同器官，特別是血液流量較多的器官，包括腦部、骨骼、腸道、腎臟、脾臟及生殖器官。如在腦部病發時會引發腦膜炎，或隨血液而發散的粟粒性結核病（Miliary Tuberculosis）；如長者的結核病沒有明顯的病徵，病人可能只是不斷消瘦，對於難以斷症的結核病，醫學界都稱之為隱源性結核病（Cryptic Tuberculosis），需用PET Scan 來助診斷。

個案

長者患肺結核應通知衛生署

一位年約80歲的女士幾個月來一直斷斷續續的發燒，並日漸消瘦，但並沒有咳嗽徵狀。醫生為她檢查X光肺片時，懷疑她被粟粒性菌感染，於是為她抽取氣管的液體化驗，後來證實她患有肺結核病，經過一段時期的藥物治療後開始康復。

老人肺結核並不等同一般成年人的肺結核，未必會出現咳嗽現象。但如若長者證實患有肺結核，應向衛生署呈報，當局會派人前往患病長者所居住的住宅或老人院進行防疫。但老人肺結核病的傳染性相對低，病發成因通常是因為自身的免疫力低，甚少機會是傳染得來的。

28. 哮喘

氣管變得敏感　易引發哮喘

步入老年期，氣管容易變得敏感，入夜後會因咳嗽而引發哮喘。老年哮喘病的主要病徵是咳嗽及肺部在咳嗽時會發出「嘶嘶」聲。

針對這種疾病，醫生會為病人進行支氣管功能測試（Bronchodilator Challenge Test）。老年哮喘病要視乎「第一秒吐氣量」（FEV1）還原指數，如吸入氣管舒張劑後有高出15%的改善情況，即代表該長者有哮喘病的成分。

29. 氣促

機能衰退、缺乏運動會造成氣促

　　長者經常氣促的成因，主要是心肺出現嚴重機能衰退（Deconditioning），加上長期缺乏運動，身體的乳酸（Lactic Acid）使到長者感到氣促。另外，患有恐慌症（Panic Disorder）的長者亦會經常氣促。如能進行恆常的帶氧運動，可提升全身肌肉及心肺功能，會減少身體各部位功能衰退，氣促現象亦會隨之而下降。

　　長者家屬務必注意的是，如長者出現突發性氣促，加上心絞痛及腳腫，那麼可能是心臟衰竭的病徵，應立即入院接受治療。

肺病引起的氣促現象

有不少吸煙多年的人，步入第三齡時期呼吸時開始聽到氣管夾雜「嘶嘶」聲，這種現象代表他們的氣管痰多。

若然長者在短期內突然感到氣促，加上呼吸時感到痛楚，體重快速下降，可能是患有肺積水、結核病、肺炎、胸腔受細菌感染而灌膿，甚或是肺癌。醫生要準確判斷病人是患上哪一種肺病，必先為病人進行照X光及臨床檢驗。

身體酸性度高會引發氣促

一般健康的成年人，身體酸性度會維持於pH7.41。假若身體某些器官衰竭，例如長者患有腎衰竭，身體酸性度會突然提高，達到pH7.2（數值愈低，酸性度愈高），體內的過多酸性分泌會刺激大腦，令呼吸急促，因而產生氣促現象。長者們氣促的主要成因極有可能是心、肺、腎出現問題。焦慮引致呼吸加速（Hyperventilation）也可以導致氣促的感覺，但這方面長者是為數較少的。

個案 大腿肌肉萎縮令患者氣促

一位男長者行路時感到異常氣促,他的煙齡已達三四十年,單看他的表面病徵,便可以確定他患上了典型慢性氣管炎。經過照肺後,醫生確實他並沒有患上肺癌,並開了一些氣管舒張劑給他,以紓緩他的氣促情況。

但除了藥物治療外,其實病人還需要接受胸肺康復的物理治療,需要病人日常多做步行運動。可是這位病人不太願意走動,但如他想大大改善氣促情況,必須透過物理治療師訓練勤做運動,以強化大腿肌肉,並要自發性參與才可以提升康復的進度。

有不少人以為氣促一定關乎胸肺問題,其實最主要的問題是源於病人的大腿肌肉萎縮,於是病人不願意走動,機能失調(Deconditioning)產生易氣促的感覺,令他更加不願運動。這情況叫做向下的盤旋(Downward Spiral)。持久的運動才有效逆轉這向下的勢頭。

30. 慢性氣管炎

吸煙導致慢性氣管炎

老年引發慢性氣管炎的主要成因為吸煙，因支氣管經常受到感染及發炎而患上慢性阻塞性氣管炎（Chronic Obstructive Pulmonary Disease，簡稱COPD）。

長者因年輕時期吸煙過量，煙草的化學物刺激氣管產生大量的痰，到年紀愈來愈大，便會容易痰多咳嗽、行路時感到氣喘，情況嚴重時還會因肺氣泡鼓脹而引發肺氣腫。吸煙嚴重者會有血液缺氧而引發肺炎性心臟病。

健康的肺

患有肺氣腫

肺氣腫

肺氣泡脹大，減少了空氣與肺動脈血液的接觸面；並因胸腔膨脹後，肺部的機動效率下降，於是活動時便感到氣喘、缺氧。

在石礦場工作易患石肺病

石肺病的成因，是基於長者年輕時期在石礦場或類似的工作場所接觸過石塵（Silica），或從事打磨玉石時吸入大量石灰或塵埃，當步入第三齡或第四齡時，便有可能患上石肺病。

石肺病亦是引發氣管炎及肺結核(Silico TB)的主要成因之一。使用風鑽的工人如沒有戴上合適面罩保護肺部，石塵就很容易吸進肺氣泡，形成石肺病，亦增加患上結核病（Silico TB）的風險。

如果工作使工人暴露於石棉塵埃（Asbestos），例如造船工業的工人，二三十年後才開始產生石棉肺（Asbestos related lung disease）的病徵。

31. 肺炎

長者肺炎　多由肺炎鏈球菌引起

　　每逢冬季，有不少70至80多歲的長者因為天氣寒冷而引發肺炎。古時還未研發出治療肺炎的抗生素時，大部分老人臨終時通常都是死於肺炎，但病人死亡時並不會過於辛苦，因而古時常流傳這樣說法：肺炎是老人家的好朋友（Pneumonia is an old man's best friend.）。然而，這句說法並不能全然套用到今天，因為現時有抗生素可治療肺炎，這種疾病再也不是不治之症。

　　現今長者在社區所感染的肺炎，大都是由於肺炎鏈球菌（Streptococcus Pneumoniae）所引起，由這些病菌引發的肺炎，會令病者發燒、神智混亂，甚至缺氧，需要入院接受治療。長者要預防感染肺炎鏈球菌，最有效的方法是每五年接受一次防疫注射。長者因抵抗力弱，較為容易感染肺炎，如情況嚴重時，長者可能會氣促、心跳加速、白血球數目上升、腎功能受損，甚至會休克，在這種危急情況下，長者應盡快入院接受治療。

長者患肺炎或會變得孤僻安靜

有一位長者經歷多次中風，後來被家人安排入住老人院，有一天他顯得神智不清，老人院職員和家屬將他送院接受治療，當他入院時，血壓非常低，而血糖的指數超過20mml/L，已大大超出正常值，而體內的納達160mml/L，腎功能有明顯下降跡象。

醫生為他照肺後，發現他一邊肺葉顯示一大片白影，加上白血球指數超出20（一般健康成年人的白血球指數應低於10），這顯示他右邊肺底部發炎，亦即患上急性肺炎。這等同於大量缺水及血糖指數急升的情況，出現高滲壓非酮性昏迷（Hyperosmolar Nonketotic Coma）。當長者患有肺炎時，一般都不會出現咳嗽的病徵，而是突然變得孤僻安靜，不太理睬別人，如家屬發現家中長者突然性情變成這樣，必須緊急將他們送院就醫。

就這位長者的情況，醫生會先為他打點滴（吊鹽水），並在內裡注入了胰島素，以盡快穩定他的血糖指數，同時亦會給他注射抗生素。當他神智回復清醒後，醫生可安排言語治療師為他評估，幫助他回復說話及吞嚥能力。

如要預防肺炎，長者的口腔清潔是很重要的，因為一旦吸入有菌的口腔分泌，他們便會容易感染肺炎病毒。年輕人因為抵抗力高，感染肺炎的機會較低。

32. 胸痛

心臟病與心肌梗塞的胸痛

有不少長者以為胸痛，胸口像有東西捏緊，是因為心臟病發，但其實並不是所有胸痛的情況都是因為心臟病而引致的。

如心臟病引發的胸痛，病者會感到胸口像給東西捏住，痛楚會蔓延到左肩膊及背脊部位。如因心肌梗塞前產生的胸痛，病患者會有不穩定的心絞痛，無論是任何時候也有機會發作；如發現走路時心絞痛的次數愈來愈密，並愈來愈痛，便可能是心肌梗塞的前兆。心肌梗塞是危急疾病，長者應立刻入院接受急症治療。

冬季容易引發動脈撕裂

長者一般在冬天時，血壓會上升，加上動脈硬化，會出現動脈撕裂（Aortic Dissection），長者此時除了感到胸痛外，還會感到背部劇痛。如發現胸口痛加背部痛，應入院進行詳細檢查。

個案

血壓高、手腳冰冷、背痛　動脈撕裂先兆

一位年約60多歲任職銀行高級職員的男士，本身有吸煙習慣，平日工作壓力大。有一天他自己駕車途中，發現雙腳異常冰冷，兼且感到背脊疼痛，他以為因為工作壓力太大，只要回家休息一會就會回復正常狀態。怎料他回家後情況不但沒有好轉，而且還出現休克跡象，他太太見情況不妙，立刻將丈夫送院就醫。

當這位病人被送院時，血壓已異常高，後來發現他的大動脈撕裂，心胸外科醫生為他立刻施行緊急手術，幸好手術非常成功，病人已康復出院。這個個案告訴我們，即使平日工作太忙，切勿忽略血壓問題。如發現自己血壓偏高，應及早就醫。當然也要戒煙吧！

33. 心悸/心律不齊

靜脈竇失調引致心悸

人在不同年齡都有正常的心跳率，一個健康的人，平日心臟會規律地跳動，心跳率保持正常；長者的心跳率一般維持在每分鐘60至70次。**倘若掌管自律神經系統的靜脈竇（Sinus）失調，便會出現心悸（Palpitation），心跳便會變得紊亂，以及出現心律不齊（Atrial Fibrillation）的病徵，如出現這種情況，病者會感到心悸或心房顫動。**

當心律不齊的情況嚴重時，流入左心房的血液會因流動過程不順暢而凝結成血塊（Blood Clot），當這些血塊流到腦部時，病人便有可能會中風。

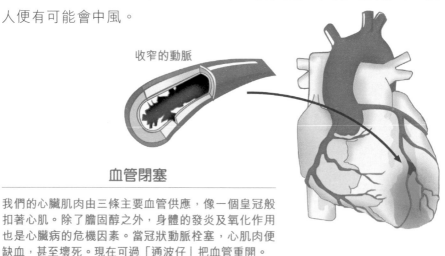

收窄的動脈

血管閉塞

我們的心臟肌肉由三條主要血管供應，像一個皇冠般扣著心肌。除了膽固醇之外，身體的發炎及氧化作用也是心臟病的危機因素。當冠狀動脈栓塞，心肌肉便缺血，甚至壞死。現在可過「通波仔」把血管重開。

腦幹萎縮亦會引致心律不齊

心悸的主要原因在於靜脈竇失調，但有一些疾病會造成突發性的腦幹萎縮，導致自律神經系統出現問題，進而引發出多種病徵，包括：一、心律不齊，心跳時快時慢；二、血壓低及容易暈眩；三、後腦功能受損而令病者步履不穩及容易跌倒；四、腸胃蠕動功能受損而引發的便秘或胃酸倒流；五、聲帶功能受影響而引發呼吸困難並產生窒息現象（Laryngeal Apnoea），這病稱為多系統性萎縮（Multisystem Atrophy，簡稱MSA），病者也會有速波期行為失調（REM Behavioral Disorder）。

心律起搏器助維持心律正常

就上述五種情況，長者一旦自律神經系統出現問題，都會容易引發暈眩而失去知覺，嚴重者更會容易跌倒，一旦不小心跌斷股骨，便會相當嚴重。

為了避免這種情況發生，醫生一般會為病人進行24小時或48小時的心律測試，以決定是否需要在病者體內安置心臟起搏器（Pacemaker），心臟起搏器可刺激靜脈竇及確保病者每分鐘心跳維持至少60次，防止休克。

個案 心跳慢會令人容易跌倒

有一位約70歲的女士因滑過兩級樓梯而跌斷股骨（一般情況下，通常80歲以上的長者才會容易跌斷股骨，70歲以下而跌斷股骨的情況並不常見），醫生發現她的心跳偏慢，每分鐘只有40至50下心跳。這也解釋到她為可會容易跌斷股骨：如心跳比正常情況慢，流向大腦的血液相對會流得比較慢，因此這位病人容易感到暈眩而跌倒。

醫生安排她裝了心臟起搏器，讓她的心跳回復正常，減少暈眩的機會，便可盡量避免跌倒的情況再次發生。

薄血藥或會引致內出血

要治療因心律不齊而導致的凝血情況，醫生會開適量含有抗凝血劑（Anticoagulant）的薄血丸「華法林」（Warfarin）給病人，但由於這些薄血丸會與其他藥物（甚至食物）相沖而引起出血的副作用，所以醫生在開藥方前都會透過一種名為CHAD Score的房顫病人中風機率風險評估標準，來仔細量度病人的心臟功能和凝血指數，從而決定適合該病者的薄血藥劑量。

本身正在服薄血藥的長者要小心走路，因為患有心律不齊的病人會容易跌倒；此外，服用薄血藥會容易內出血。同時服用薄血丸和止痛藥（Panadol）的患者要加倍小心，因為當這兩種藥物同時服用，會提高凝血指數（INR）及容易引發嚴重內出血的情況。現時香港已引入一種名為新型口服抗凝藥物（New Oral Anticoagulant，簡稱NOAC），雖然新藥少有與食物及其他藥物產生互動反應，但同樣會增加病人的出血現象，所以務必要小心。

需要服薄血藥的情況

除了患有心律不齊的病者需要服用薄血藥外，患上其他兩種疾病的病人都需要服用此藥，包括深部靜脈栓塞（Deep Vein Thrombosis，簡稱DVT）及肺動脈栓塞（Pulmonary Embolism，簡稱PE）。

患上DVT的病人可能是因為進行某些手術後不良於行而引發這種病症，所以只需服用三個月的薄血藥便可，若然情況嚴重，可以將服藥期延長至六個月。至於患PE的病者，必須服用六個月的薄血藥。

34. 心絞痛

心絞痛的主要成因

人的心臟包含三條主要冠狀動脈，包括：一、右冠狀動脈（The Right Coronary Artery，簡稱RCA）；二、左前下行動脈（The Left Anterior Descending，簡稱LAD）；三、左旋動脈（Left Circumflex），這三條互相圍繞的動脈，在心臟位置形成皇冠的形狀，所以稱之為冠狀動脈。

由於心臟需要供血到全身各部位，心肌會特別發達，冠心病患者因冠狀動脈變得狹窄，左心臟的肌肉需要施加比平日更大的力量來令血液能順利流通，因而病人會感到心臟位置像給石頭壓著，如這種痛楚會延續到左手第四隻手指（無名指），就稱之為心絞痛。

心絞痛的痛楚延續至頸部

對於冠心病的病人來説，特別容易因為血管阻塞令到心肌缺血，**當血管進一步硬化時，血管壁會逐漸受損，血小板在血管壁受損的位置聚積到一定的數量時，便會引發心肌梗塞。**

當長者有可能心肌梗塞時，其實早有徵兆，他每次進行較劇烈運動時，感覺猶如給皮帶緊緊勒住胸口的痛，而且這種痛楚會延續到肩膀及左手，要立刻服用「脷底丸」可以紓緩痛楚。這個現象稱為穩定性心絞痛（Stable Angina）。有時心絞痛會蔓延至頸部位置，這屬於心絞痛等同症狀（Angina Equivalent）。有些病人做運動時感到頸部位置隱隱作痛，但沒有胸口痛，因此便誤以為是頸骨退化而已，這個情況是非常危險，因為病人有可能不知自己患上冠心病而延醫。

心肌梗塞的先兆

可是，假如長者在靜止狀態時仍會感到心絞痛，而且痛楚非常頻密，那就是不穩定心絞痛（Unstable Angina），極有可能是心肌梗塞的先兆。因此，**當心肌梗塞病發時，能及時就醫是非常重要的，如病人可在病發四小時內及時診治，醫生可開溶劑藥物來溶解凝固的血塊，而不需要立刻進行手術。**如病者陷入心肌栓塞的危急狀況，醫生會為病者進行冠狀動脈介入治療術（Percutaneous Coronary Intervention，簡稱PCI，俗稱「通波仔」），或在心肌梗塞的位置放入支架，或從腳部抽出靜脈接駁心臟血管，進行「搭橋」手術。隨著現今「通波仔」技術日益進步，冠心病患者較少進行「搭橋」手術了。

胃痛與心絞痛容易令人混淆

一般人發現胸口痛時，也會難以分辨究竟它是屬於胃痛還是心痛。右心缺血所引發的心痛更容易令人混淆。

胃部在橫膈膜下方，當胃部不適時，通常會在橫膈膜附近位置感到痛楚；但另一方面，右心剛剛在橫膈膜的上方位置，所以當有心臟病的病人右心缺血時，橫膈膜附近的位置亦會同樣感到痛楚，醫生要為病人進行心電圖分析或功能造影，才可以診斷出病人到底是患有心臟病還是胃病。

然而，一般長者胃部有毛病時未必會感到痛楚，因為當人年老時，胃部開始萎縮，所分泌的胃酸亦會逐漸減少。長者感到胃痛的較大成因，可能是膽部發炎，或膽石導致痛楚。如長者膽發炎，必要入院進行超聲波掃描，並服用抗生素。如膽石走入膽管時，病人必須接受手術，讓醫生將膽石從膽管內拿出來。

如長者感到上腹痛的同時，也感到背部持續痛楚，加上缺乏胃口，身體日漸消瘦，必須接受超聲波掃描檢驗，以檢查會否患上肝癌或胰臟癌。

35. 胃痛

東南亞裔較易患胃病

當胃部不適時，痛楚會集中在上腹部位。當感到上腹部位陣痛，除了是胃部疾病外，亦有可能是十二指腸痛或胃炎。東南亞地區的人特別容易有胃病，主要原因是經由食物細菌傳播幽門螺旋菌（Helicobacter Pylori）。

針對這種疾病，醫生先會為病人照胃鏡觀察胃部的狀況，當診斷病人胃部有幽門螺旋菌時，會開一些可抑制這類病菌的抗生素及制酸劑給病人服用。

胃痛的其他可能成因及病症

除了病菌外，醫生在診斷時，通常都會詢問長者正服用甚麼藥物，因為某些止痛藥，例如NSAID，含有令胃部不適的成分。此外，當長者感到胃痛時，也有可能是十二指腸出現問題。

然而，一般長者胃部有毛病時未必會感到痛楚，因為當人年老時，胃部開始萎縮，所分泌的胃酸亦會逐漸減少。長者感到上腹痛時，可能是膽部發炎，或膽石導致痛楚。如長者膽發炎，必要入院進行超聲波掃描，並服用抗生素。如膽石走入膽管時，病人必須接受內窺鏡手術，讓醫生將膽石從膽管內拿出來。

　　如長者感到上腹痛的同時，也感到背部持續痛楚，加上缺乏胃口，身體日漸消瘦，必須接受超聲波掃描檢驗，以檢查會否患上肝癌或胰臟癌。

36. 胃酸倒流

胃酸倒流影響睡眠質素

　　人進入了老年階段，胃壁黏膜逐漸萎縮，胃酸分泌逐漸減少，可是胃部的括約肌（Sphincter）亦同時鬆弛，導致胃酸向食道倒流，當這個情況發生時，病人會感到胸口及食道灼痛。**胃酸倒流的情況通常發生在晚上，當長者吃得過飽，特別是肥胖人士，當他們吃飽後腹部還有未消化的食物，增加腹部壓力之餘，亦會壓迫胃部，導致胃酸倒流。**

　　由於胃酸倒流通常在入夜後發生，也直接影響病人失眠。尤其長者很容易睡醒，當括約肌一旦鬆弛，胃酸因倒流而阻塞上呼吸道（Upper Respiratory Tract），令病者咳嗽，因而甦醒；也會產生慢性的聲帶發炎、生長息肉及喉部沙啞。基於上述原因，有不少長者亦因胃酸倒流而產生晚上哮喘。有睡眠窒息症更易令到胸腔壓力下降，增加胃液倒流的現象。

　　另一方面，當他們的胃酸沿著食道倒流到口腔時，不但會令病人因感到口腔灼熱而驚醒，而且**當酸性胃液流入口部，也會溶化牙齒的法瑯質，引發牙周病或蛀牙。**

晚飯不吃過飽　預防胃酸倒流

胃酸倒流不算是嚴重疾病，但如長期任由胃酸流入食道，有可能令食道發炎，當食道壁受損後會結疤，後期有可能引致食道癌，因此病患者絕對不要輕視病情。

要預防胃酸倒流，**長者謹記不能在晚飯時吃得太飽，也不要久坐不動，平日要積極做運動消脂**，以減去腹部的脂肪，減少令胃部因過多脂肪而受到壓力；長者平日亦要多喝水以中和胃酸。

針對胃酸倒流，醫生會開一種名為氫離子幫浦阻斷劑（Proton Pump Inhibitor，簡稱PPI）以抑制胃酸。但長期服用，可使胃部出現腸臟的細菌，增加長者吸入性的肺炎，並會加速骨質疏鬆。

個案　胃酸倒流引起晚咳

一位年約60多歲的女士入夜後不停咳嗽，以為自己患上氣管炎，每晚服用咳藥水。後來因為服用咳藥水的次數過於頻密而上癮，後期感到胸口翳悶，像火燒般灼熱，入夜睡覺時感到有酸性的液體在喉嚨部位久久不散，當她看診時，醫生診斷她患有胃酸倒流，當她服用了抑制胃酸的藥物後，情況大為好轉，並戒了咳藥水。

如何分辨胃酸倒流和心絞痛？

有不少長者入睡後感到胸口痛而甦醒，當事人或家屬難以分辨到底是心絞痛還是胃酸倒流。初步最簡易的分辨方法，就是病者先在床上坐起來，然後飲些溫和清水，如過了一段時間，胸口痛的情況有好轉，那就表示引發疼痛的成因是胃酸倒流；倘若長者因右心缺血而導致胸口痛，無論他睡醒後坐著多久，甚至喝水後也無法紓緩胸痛感覺。如病人出現這種情況，應按醫生指示接受檢驗。

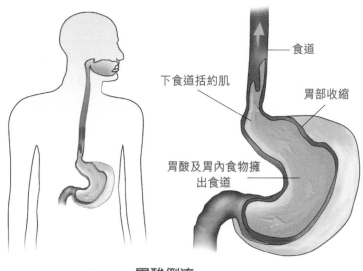

食道

下食道括約肌

胃部收縮

胃酸及胃內食物擁出食道

胃酸倒流

胃酸倒流是由於下食道括約肌鬆弛，胃液在太飽及肚餓時便會倒流，使食道因胃酸而發炎，產生胸口痛、晚咳和聲帶發炎等。

37. 噁心

腸胃而起的噁心或作悶

　　長者如發現自己經常感到噁心或作悶，可能是腸胃出現毛病，例如腸胃炎、肚瀉、食物中毒或因流感而引發的腸道感染疾病。另一方面，如長者服用了一些止痛藥，如NSAID，會令病人產生作嘔的副作用；有些患有糖尿病的長者服用了一種名為二甲雙胍 (Metformin) 的口服糖尿病藥，也可能會產生嘔吐及腹瀉的副作用。

　　此外，如長者患有腦腫瘤、耳水不平衡或因跌傷頭部而引發的顱底下出血，都會出現嘔吐徵狀。長者不慎跌倒，頭部受到撞擊而出現顱底下出血可分為急性和慢性。急性的顱底下出血會令長者在短期內神智失常；至於慢性的顱底下出血，病患者會在數星期後才會出現認知缺損現象。

　　曾有一位病人就是因為上落計程車時不小心跌倒，顱底靜脈爆裂，病者雖然沒有嘔吐症狀，但數星期後不時感到頭暈和手腳不靈活。因此，長者家屬應多留意，萬一家中長者不慎跌倒令頭部受到撞擊，就算長者表面沒有任何明顯傷痕，也必須盡快入院檢驗，以確定顱底下是否有出血跡象。

腹部及營養
38. 腹痛

要留意腹痛部位

　　由於腹部包含不同部分，例如食道、胃、肝、胰臟、十二指腸等，各器官的位置相近，如長者感到腹部不適，也不一定是胃部問題，要醫生替病人進行胃鏡檢查，才可以確定胃部有否患病。

　　如長者感到腹部長期痛楚，身體日漸消瘦，加上胃部有所缺損，那麼可能是患上胃潰瘍或十二指腸潰瘍，前者如病情惡化，可能是胃癌；若然腹痛加上身體消瘦，可是胃部卻沒有任何缺損，那麼該病人更有可能患上胰臟或肝臟疾病，例如癌症。以上兩種癌症都可以通過電腦掃描或超聲波進行檢驗。

39. 食慾不振

生理、心理問題也可致食慾不振

常有長者說，近期胃口差，即沒有食慾，這個徵狀即便看似輕微，其實可能是嚴重疾病的病徵。

食慾不振的主要原因有癌症、慢性感染（例如肺結核）、抑鬱症。醫生要在這三方面檢驗病人是屬於哪一類型疾病。例如：病人經常失眠，甚至有尋死的念頭，那麼他極有可能患上抑鬱症；而癌症或肺結核病必須通過驗血及造影才可確診。

此外，長期服用一些藥物亦有可能導致胃部不適。因此醫生在診斷病人的病情時，也會詢問他正服食甚麼類型的藥物，以判斷病人食慾不振是否基於藥物的副作用而引起。

40. 便秘

長者便秘的五個主要因素

便秘的成因主要有五個：一、自律神經系統退化導致大腸肌肉鬆弛，長者如有這個情況，要多吃蔬菜和勤做運動，令腸肌肉多點蠕動；二、某些西藥引起的副作用；三、抑鬱症；四、癌症阻塞大腸導致便秘；五、一些內分泌如甲狀腺功能下降或高鈣水平而致。

在正常情況下，人人都應養成每天排便的習慣，倘若排便習慣突然轉變，例如便秘或排便的頻率突然增加，出現肚瀉徵狀，加上排便時感到痛楚、出血，整個人在短期內消瘦，便有可能是患上大腸癌的先兆。

41. 腹瀉

糖尿病藥或會引起腹瀉

常見糖尿病患者有腹瀉現象，其主要成因是他們服用了一種會引起腹瀉副作用的藥物，名為二甲雙胍（Metformin）。另有一種類似腹瀉的徵狀，名為「假腹瀉」（Spurious Diarrhea），這個現象是指當事人不能順利排便，只是從肛門滲出少量糞便液體，造成假腹瀉的現象。

有些長者有便秘現象時，常會到藥房購買瀉藥，怎料這些藥反而導致腹瀉，令他們又再服用止瀉藥。其實自行服用成藥當然不是正確的做法，長者如出現嚴重便秘現象，應立即向醫生救助。

另有一些長者因好杯中物，導致經常出現腹瀉徵狀，他們當中亦有人會服用止瀉藥，在醫生的角度看，要防止腹瀉，戒酒當然是最佳的選擇。

42. 腹脹

腹脹是嚴重疾病的徵兆

　　如長者發現短期內腹部明顯鼓起，產生腹脹現象，可以是嚴重疾病的病徵。其一是**腸癌引發的腸塞**，令食物不能在腸臟內順利流通，因而導致腹部鼓脹；另一種是**腹腔積水（Ascites）**，這是腸癌、肺結核病、內臟發炎、肝病或心臟病而導致病人在數月內出現腹脹現象，如長者或其家屬發現這個情況時，必須盡快求醫，以診斷病者患上哪類型的疾病。

43. 體重驟降/消瘦

勿忽視體重驟降

　　長者切勿忽視體重突然驟降的現象，因為一個沒有嚴重疾病的人，體重應該不會變化太大。**如發現體重在三個月內突然下跌超過5%，例如由100磅下跌至95磅，那就表示當事人極有可能患有嚴重疾病。**常見的疾病有五種，包括：慢性炎症如肺結核病、糖尿病（年輕人比長者更傾向嚴重消瘦）、甲狀腺功能亢進、抑鬱症，以及藥物引起的副作用。

　　此外，如正服用降膽固醇的他汀類藥物（Statin），也會令服藥者肌肉萎縮，體重下降，外型變得蒼老。

失肌症也會令體型消瘦

　　令長者體重逐步下跌的病症是失肌症（Sarcopenia），踏入65歲後，肌肉開始呈現萎縮狀態，必須要勤做阻力運動（Resistance Exercise）及進食足夠的蛋白質，才可以防止肌肉流失。

　　患有失肌症的病人通常會流失第二類的肌肉纖維（Type II）組織，如長者年輕時沒有做過任何身體鍛煉，特別是從沒有做過阻力運動，那麼第二類肌肉纖維便會容易流失。如人類進入第三齡時，多做阻力運動，便能夠大大減低第二類肌肉流失的可能性。

 個案

隱源性結核病令患者消瘦

　　一位年約75歲的男病人於過去一年不斷消瘦下去（俗稱「陰乾」），他每晚都有微燒，食慾不振，而且有腹脹和腳腫的跡象，經過一連串檢查後，醫生發現他有貧血，血液內的蛋白含量很低，紅血球沉降率（ESR）相當高。這位病人年輕時曾經患有肺病，照肺時看到他的肺片不清，有粒狀陰影，醫生認為這位男長者因為年紀大，抵抗力減弱，因此潛伏在他體內的肺癆菌變得活躍起來。由於這些病菌在腹部發病，這病人患的並不是肺結核病，而是老人結核病。醫生開始用較輕劑量的抗結核藥物，後來漸增藥量到適中程度，他服用後開始逐漸康復。

　　長者如因抵抗力弱引發的肺結核病，是不會像一般成年人患肺結核病般會有咳嗽和嘔血跡象，有時源頭也很難找到，我們常稱為隱源性結核病（Cryptic Tuberculosis）。

腰背
44. 腰背痛

骨質疏鬆引發腰背痛

　　長者腰背痛是常見的徵狀，其中最主要的原因是骨質疏鬆，人隨著年紀漸長，骨質會自然流失，特別是女性更會提早出現骨質疏鬆現象。由於骨質流失會導致骨骼變得脆弱，女性一般踏入60歲後，都會很容易骨折，特別在手腕及俗稱「尾龍骨」的背脊骨，即T12、L1、L2這三節最容易坍塌，令病人感到劇痛。這種骨折並不等同坐骨神經痛，也不等同生骨刺，因為骨刺一般會夾住神經線，跟骨折是截然不同的疾病。

要治療骨質疏鬆，醫生會採取雙能量X光吸收儀（Dual-Energy X-ray Absorptiometry，簡稱DEXA）進行骨質密度檢查。如病人確診患有骨質疏鬆症，醫生會開一些含有骨骼荷爾蒙的藥物助止痛，再加入強骨藥，以強化病人的骨質。

多數生骨刺的長者在其青年時期可能從事一些需要大量體力勞動的工作。至於患有坐骨神經痛的長者一般體型都較為肥胖，坐骨神經一旦受到刺激，便會影響雙腳麻痺。

治好骨質疏鬆　背痛消失

一位年約80歲的婆婆因家中的地板濕滑而不慎跌倒，感到背部及臀部劇痛，其家人發現後立即將她送入急症室就醫。當她照過X光後，發現她的股骨和盤骨都沒有跌斷，但背脊的第四及第五節卻給夾埋了，其主因並不是因為她跌倒，而是這位女病人患有骨質疏鬆症。

醫生開了一種名為抑鈣激素製劑（Salmon Calcitonin Nasal Spray）的噴劑，當病人噴了第三日後有效止痛，開始正常走動。有不少長者以為背脊骨痛就胡亂買一些成藥止痛，其實大部分的成因都是患有骨質疏鬆症，只要對症下藥，按醫生的指示服藥，情況自然會大大改善。

急性背脊刺痛的成因

如長者感到背部短期內突然劇痛，加上體形逐漸消瘦和有貧血現象，那該病人有可能患有更嚴重的疾病，要進一步確疹病人是否患上這些病，醫生會為病人進行電腦掃描或磁力共振。

另一類導致背脊痛的成因是肺結核病，肺癆囊疱會感染骨骼或走入肌肉，令患者的骨骼疼痛及發低燒，這種病症稱為肺結核腰肌膿腫（Tuberculous Psoas Abscess），針對此病症，醫生會為病人放膿，以清除流入骨骼及開始服用抗結核藥。

另一種可能引發急性背脊痛的疾病是動脈瘤，動脈瘤一旦壓著病人的背脊骨，便有可能引發劇烈的腰背痛。背痛的危險信號（Red Flags）包括：一、**體重驟降**；二、**發燒**；三、**貧血**；四、**大便或小便失調**；五、**背脊發炎**；六、**其他附帶病徵**。這些都可引導醫生作更深入的檢查，找出更嚴重的病因。

DEXA用於檢量骨頭的密度，得出一個數值，與同期的年輕人作比較，叫「T值」。如T值低於-2.5，便列入骨質疏鬆的範圍。不過骨的質（即脆弱程度）也很重要，與骨量同時決定骨折的危機。DEXA也用以檢測肌肉的密度，這也是摔跌及骨折的重要因素。

四肢、肌肉及關節
45. 四肢麻痺

缺乏鐵質可致腳痺

長者腳部麻痺的成因，大多是因為脊髓神經出現問題，當年紀漸長，神經線便會容易損耗。如神經線一旦嚴重退化，會有可能出現睡眠腳動症（Restless Legs Syndrome），病者在夜晚入睡前的腳部會不由自主地抽搐。如長者長期感到腳痺，可能是缺乏鐵質，或會導致周期性腳動症候群（Periodic Leg Movement Syndrome）。

亦有病人因為經常服用一些藥物，導致胃部難以吸收維他命 B12，當人體缺乏維他命 B12 時，便會容易手腳麻痺。

此外，經常喝酒的人，也會因為體內缺乏硫胺素（Thiamine），即維他命 B1，導致手腳麻痺及認知缺損。

神經線受壓　四肢感冰冷

　　一位60歲的長者在過去兩三年覺得四肢及身體好像十分冰冷，感覺全身好像有一些錢幣在皮膚上緩緩蠕動，令她坐立不安，感覺好辛苦，醫生診斷他可能是神經緊張，因此她嘗試服食鎮定劑，可惜完全無效。後來病人連頭部的活動能力都日漸衰弱，別人接觸她的雙手時，她反而感到原來冰冷的雙手更感冰冷。

　　醫生為她進行了反射性系統測試，發現她的反應比正常人誇張，後來證實她的頸脊椎壓著神經線，是屬於一種神經痛症，病人頸部以下身體都感到痛楚，病情嚴重時痛楚會不斷加劇，令病人非常困擾。病人隨後被轉介到骨科，繼續接受頸骨治療。

46. 手腳震顫

手腳震顫　或腦幹出問題

　　長者手腳震顫是常見的病徵，如加上行動緩慢、面部沒有表情及感到肌肉疼痛，可能是病者的腦幹及黑質（Substantia Nigra）出現問題，引發柏金遜症。柏金遜症並不等同中風，而是跟遺傳基因或基因突變有關。有不少長者都是到了大約60歲時病發，當他們到了70歲後，便會容易因這病而跌倒。這個病亦會出現速波期行為失調症（REM Behaviour Disorder）。

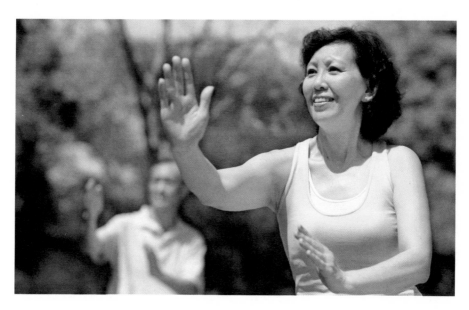

中風患者或會手腳震顫

另外，中風病人也有可能常出現手腳震顫的情況，因腦血管栓塞，一邊身會感到軟弱無力，視野可能缺損。而一般人中風的最主要原因，是因為血壓高、糖尿病、心臟（特別是心瓣及心房顫動）出現問題，最容易中風的病人，有長期吸煙或酗酒習慣。

有些中風者在病發前曾出現短暫性腦缺血（Transient Ischemic Attack，簡稱TIA），幾小時之內會自行康復，雖然病情只會短暫性出現，但也要加緊留意，因為這是面臨中風的前奏。要預防中風，必須檢查頸部血管有否收窄，以及心律、血壓及血脂等因素。

除了柏金遜症和中風外，如長者服用了氣管舒張劑，亦有可能出現手震徵狀；此外，患有甲狀腺機能亢進的病人亦會手震。

個案 手震、手腕不靈、面無表情
早期柏金遜症徵狀

　　一名年約75歲的男長者過去半年不斷手震,雙手不能像平時一樣正常活動,而且行路相當緩慢,走路期間其中一隻手臂不能前後揮動,面部變得日漸麻木,任何時候都沒有面部表情,手指像搓丸子一樣不停活動(Pill Rolling),手腕活動時卻像齒輪般卡著卡著,不能順暢地活動。這種現象醫學界稱之為齒輪狀強直(Cogwheel Rigidity)。病人初期一邊身強直的情況一般會比另一邊身更為嚴重,但整體上認知能力尚算正常。

　　綜合以上各種病徵,這位男長者患有早期的柏金遜症,並非中風。針對這種病,醫生開了柏金遜藥物給病人,過了一段時期,病人的強直症得以紓緩,面部沒有那麼麻木,回復一些面部表情。

47. 手部肌肉萎縮

關節炎及糖尿病患者應多注意手肌肉活動

手部肌肉萎縮可以是正常的老化現象，一般不會構成障礙。但如果加上其他大肌肉，如手臂及腿部肌肉，逐漸呈現萎縮，就可能患上運動神經疾病（Motor Neuron Disease）等嚴重疾病。

患上關節炎的長者，如類風濕性關節炎（Rheumatoid Arthritis），由於疼痛及關節變形，令患者減少活動和做運動，也是手部肌肉萎縮的重要原因。所以及早透過藥物治療防止關節變形，以及藉物理治療保持手部肌肉運動，都是可取的治療方法。

此外，糖尿病患者特別容易患上周邊神經線炎（Peripheral Neuropathy），使運動神經不能控制肌肉，因而令肌肉萎縮。最常受周邊神經線炎受影響的是手肘的尺神經（Ulnar Nerve），尺神經的位置跟表皮很接近，很容易因受壓而受損；尺神經受損，會令大拇指、無名指及尾指活動能力下降，及令手部肌肉萎縮。

還有一些較罕見的肌肉病，如肌肉萎縮症（Muscular dystrophy，簡稱MD）、進行性神經性腓骨肌萎縮症（Charcot-Marie-Tooth disease，簡稱CMT）等，都是有基因遺傳的疾病，是需要進一步檢查才能確定的。

個案

肌肉萎縮導致晚間呼吸困難

一名年約70歲的退休工程師，走路時很容易跌倒，手部的微細肌肉萎縮，吞嚥感到困難，口齒亦變得愈來愈不伶俐。醫生為他檢查時，發現他的舌頭萎縮兼不停蠕動，舌頭的肌肉扁塌下來。

醫生為這位病人進行反射性系統測試，發現他的反應過於誇張，經過詳細檢查後，證實這位病人患有肌肉萎縮症，雖然他仍然可以行動自如，但入夜後因肌肉萎縮而令橫膈膜不能自行伸縮，導致病人呼吸困難。

為免病人入睡後陷入窒息狀態，病人入睡時需要帶上呼吸機（Bilevel Positive Airway Pressure，簡稱BiPAP）。一年後，這病人吞嚥方面出了問題，醫生在他的胃部造口插胃管，讓他可進食流質食物。

尺神經（Ulnar Nerve）與表皮接近，所以昔日「艇家」很容易被外界因素（如壓力及磨損）而產生神經炎及手部肌肉萎縮。

48. 接近黃昏肌無力

重症肌無力的病徵

重症肌無力（Myasthenia Gravis）的病患者會都會出現手腳軟弱的徵狀，影響眼部肌肉無力，甲狀腺機能亢進可以同時出現，病人的眼球會凸出，並加深肌肉無力的問題。

針對這種疾病，醫生除了為病人開適當的藥物外，亦會為病人在急性病變時（例如呼吸衰竭等）進行免疫系統治療。

眼簾下垂（下垂可影響單邊或兩邊眼簾）

重症肌無力

重症肌無力的 初期現象是勞累後出現下眼蓋下墜及重影。病症嚴重時更會影響吞嚥及呼吸，出現肌無力危機（Myasthenic Crisis）。

重症肌無力症患者會看到重影、全身乏力

一名50多歲的女士在過去兩年肌肉愈來愈軟弱，放工後全身更變得痿軟無力，醫生以為她焦慮抑鬱。有一天，她發現看東西見到重影，眼皮有點兒下陷，於是去看醫生。當病人接受一項稱為乙醯膽鹼酶抑制劑的試驗（Tensilon Test）後，她的報告呈陽性反應，亦即代表她患有重症肌無力症。

醫生開了一種俗稱「大力丸」（Pyridostigmine）的藥物給她，以改善肌肉運作。如病人患有重症肌無力，對藥物可能有反應（例如抗生素），所以用藥時要加倍小心。

49. 上落樓梯有困難

缺乏快肌纖維　難以「舉步」

　　長者進入第三至第四齡後，雖然沒有明顯疾病，但上落樓梯有困難，主要成因是長者缺乏阻力運動及快肌纖維（Type II Muscle Fibre）不足，令到他們上落樓梯時感到相當困難。65歲過後，快肌纖維會消失得較快。

　　另一個導致長者上落樓梯出現困難的原因，是他們年輕時做太多勞動性的工作，如農夫或艇家，膝關節耗用得太盡，導致腳部產生退化關節炎。

50. 關節痛

尿酸過高導致關節疼痛

　　患上痛風症的病人在上落樓梯時亦會感到膝蓋痛及腳趾痛。如手腳關節突然出現紅腫情況，可能代表體內含有過高蛋白質，因而導致嘌呤（Purine）吸收過高，形成尿酸（Uric Acid），並引發痛風（Gout）。

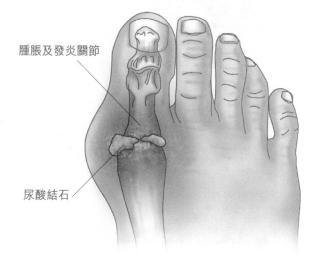

腫脹及發炎關節

尿酸結石

痛風症

尿酸的晶體於負重及受傷的關節產生發炎，患者會感覺刺熱的痛楚。典型於腳趾公發病的是足痛風（Podagra），但其他關節都可以患痛風。

個案

肉類和紅酒令痛風情況加劇

一名有高尿酸的80歲男子參加了舊同學聚會,在飯局中他吃了一些肉和飲了些紅酒,當他回家途中時,發現走路相當困難,並且雙腳和腳踝變得紅腫。

出現這情況的最主要原因是紅肉和酒類含有大量嘌呤,刺激尿酸上升,使關節突然發炎。病人其後服用了醫治痛風的止痛藥(Colchicine),便可逐漸消腫,行動亦回復自如。醫生可能會考慮開降尿酸藥別嘌醇(Allopurinol)給病人。

51. 摔跌

長者摔跌可由疾病引致

長者偶爾摔跌，一般以為是肌肉或骨骼退化，或因身體乏力而造成；事實上，長者無故在家中或街上跌倒，可能是基於多種危機因素。這些危機因素可來自視力下降、平衡失調、失肌症、神經系統的病（例如中風）、柏金遜症、腿部的關節疾病、足部問題等。這些情況下的摔跌，都是可預期的（Anticipated Physiological Falls）。

心臟及精神科的藥物都有機會產生互動作用，令長者突然失去平衡而摔跌，醫生會針對每一個可能因素提出改善建議；而做運動強化肌肉能力，也是極重要的防跌策略。

此外，長者摔跌也可以因為特別疾病而引起的。其中一個常見的現象是長者因為心律不齊而導致血不能流入腦內，當發生這種情況時，長者就會瞬間休克，整個人失去知覺後便會摔倒在地上，跌倒後亦沒有足夠力度讓整個軀體站起來。另一個摔跌的原因，是有些長者服用了一些精神科藥物，導致有睡意及反應緩慢，當他們走路時便會容易跌倒。

左腳縮短導致跌倒

一位年約85歲的女士早上去街市買餸時不慎跌倒，之後痛到不能走路，立刻被送往急症室。當她入院時，醫生發現她的左腳縮短，腳掌向外傾側，照過X光後，證實她跌斷股骨。

急症室醫生將她轉介到骨科，在48小時內完成了緊急手術，為避免會有併發症，醫生在她的腿部放入了不銹鋼釘，以固定腳部的正確位置，康復後便回復自己行走。病人在六星期後開始服用雙磷酸鹽（Bisphosphonate），持續四年為止。要留意的是，此藥不宜長期服用，否則有機會導致非典型的骨折（Atypical Fracture）。

脊椎移位、筋壓神經引致跌倒

有一位患有類風濕關節炎的婆婆發現自己小便失禁，容易跌倒，但關節並沒有毛病。有一天她不小心走路時跌倒，當醫生為她診斷時，發現她脊椎的C1及C2部位的韌帶（Ligament）有鬆弛並移位現象。

由於婆婆跌倒時股骨斷裂，醫生需要通知麻醉科醫生，在麻醉時特別留意婆婆的頸椎部位。

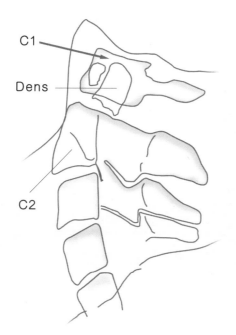

C1及C2位置

有類風濕關節炎的人士或老人的C1韌帶鬆弛，令C2的樞椎（Dens）壓向神經中樞。

52. 平衡困難

平衡困難的四個因素

　　長者失去了平衡能力，或覺得站立或走路時會容易失去平衡，原因也有很多。其中最常見的幾個因素是：一、內耳有毛病；二、視力出現問題；三、腳骨痠軟乏力；四、神經系統失調。

長服骨質疏鬆症藥物反令骨脆

　　一名年約70歲的女士患有風濕關節炎,她一直有服用低劑量的類固醇,可是服用了一段時期後,發現骨質變得脆弱疏鬆。之後醫生開了一些骨質疏鬆藥物給她服用,可是,她大概服食了六至七年後,大腿開始感到痛楚,情況嚴重時,甚至痛到不願走路。

　　眼見情況日益嚴重,她看診求醫。照過X光後,發現她的大腿出現雀咀形狀的裂口(Beaking Fracture),其主要原因是她服用了一種含有雙磷酸鹽(Bisphosphonate)的骨質疏鬆症藥物,雖然服藥最初幾年可以令骨質疏鬆的情況有所改善,但過多幾年後,如病人繼續服用這種藥物,骨骼反而會變得脆弱。

　　針對這位病人的情況,醫生在她的雙腳打入鋼針,以固定大腿骨的位置,以免這部分的骨骼移位;與此同時,病人亦要停止服用雙磷酸鹽的骨質疏鬆藥物,改服用維他命D及鈣質。

另一方面，醫生亦可給病人服用一種令骨質增生的藥——名為Forteo的骨穩注射液，這藥物注入副甲狀腺素（Parathyroid Hormone，簡稱PTH），是一種新研發的藥物，可增加骨質。PTH十分昂貴，只有病情較為嚴重的骨質疏鬆症病人才會使用這種藥，服用期最多18個月。還有Denosumab的單株抗體（Monoclonal Antibody），每半年在皮下注射一次。有初步報告，先用PTH，後加Denosumab，對骨質的保存更為有效，並且維他命D及鈣質的補充也是必須的。

雀咀形狀裂口

有部分人服用超過五至六年的雙磷酸鹽（Bisphospho-nate）類藥物，會令骨頭更脆弱，病者會於大腿感到痛楚，X光會照出壓力線（Stress Line）的現象，凸了出來像個雀咀（Beak），時間既久就會形成骨折。出現這情況時，需要靠手術插入長針固定，包括另一邊大腿，以作預防。

53. 抽筋

抽筋源於缺乏運動

相信有不少長者都有抽筋的經驗，而且年紀愈大，抽筋的機會會愈來愈多。一般長者抽筋的常見原因是缺乏運動，令肌肉容易退化。如平日多做一些強化肌肉的運動，抽筋的情況便會得到明顯改善。

此外，有一些長者因服食某些藥物（如利尿藥），亦會引發抽筋的副作用。但要留意羊癎症發作跟抽筋的情況是不同的。

54. 半邊身僵硬

腦失調致半邊身僵硬

有位70多歲患有柏金遜病的男士發現一邊身非常僵硬，並有痛楚，穿衣時感到相當困難，當他服用了柏金遜藥，情況不但沒有改善，反而愈來愈糟糕。

當醫生為他進行SPECT Scan時，發現這病人半邊腦（Hemisphere）失調，導致半邊身體僵硬，加上異常折騰的痛症，令他非常困擾，醫生診斷他患有皮層基底節變性，而這病人半邊身僵硬及痛楚屬大腦皮層神經痛的一種，稱為中樞神經性疼痛（Central Neuropathic Pain）。

生殖及泌尿系統

55. 尿頻、尿急

男長者尿頻因前列腺脹大

長者尿頻和經常尿急的情況非常普遍，然而背後的原因，男與女是有所差別的。男長者到了一定的年紀時，前列腺會容易脹大，由於尿道在前列腺的中間位置，一旦前列腺脹大，膀胱便需要用更大的力度將尿液排出，形成膀胱敏感，小便時感覺尿液不能順利從尿道排出而變頻密，同時感到相當痛楚。

要治療這種疾病，醫生會開一些藥物將前列腺縮小，並舒張尿道。如前列腺繼續脹大，病人就必須要進行手術切割部分前列腺。

前列腺癌、尿道生石或致排尿不順

前列腺癌亦是男性長者普遍常患的疾病，病人除了小便不順之外，排尿時還會出血。一般情況下，前列腺癌增生速度比較緩慢，如病情發現得早，是可以完全根治的。

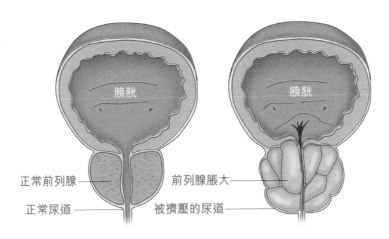

正常前列腺———
正常尿道———
前列腺脹大———
被擠壓的尿道———

膀胱　　　　　　　膀胱

前列腺脹大

前列腺脹大壓著尿道，令小便困難、
晚上夜尿頻密，影響睡眠質素。

　　除了患上前列腺癌會引起排尿出血外，尿道生石也會令病人小
便時有出血情況。當然，前列腺癌與尿道生石是兩種截然不同的
疾病，長者如小便時感到痛楚及有出血現象，醫生會為病人進行
超聲波及血液中前列腺特異性抗原（PSA）的篩檢。繼而用內窺鏡
引導切片（Biopsy）以確定疾病理。

膀胱敏感令年長女性尿頻

　　至於女性方面，當她們踏入第三齡到第四齡的時候，膀胱會開始變得敏感，出現功能性衰退的問題，因而常常感到有尿意；在晚上入睡後，通常會因尿意而導致長者頻頻甦醒，長遠來說會影響睡眠質素。

　　一般健康的成年人，其膀胱可以承載約200cc的尿液，如容量超出200cc，才會感到有尿意。但當年長女性出現膀胱敏感的情況時，液容量達100cc時，便會感到有尿意。膀胱敏感是有藥物可以治療的，醫生會開出一些降低膀胱敏感度的藥物，以減輕尿頻的情況。

睡眠窒息症病者　多患尿頻

　　然而，無論男女長者，如有尿頻的情況，也不一定是泌尿系統出現問題，因為一些治療血壓高和心臟病的藥物，亦會產生利尿的副作用，因此醫生在診斷病人尿頻的情況時，會通常詢問病人日常服用甚麼藥物，以確定病人尿頻的主要原因。

　　另外，有一些患有睡眠窒息症的長者，因入夜睡眠時呼吸受阻，令胸腔壓力下降，繼而影響心臟反應，體內積存的水分亦會變多，導致病者入睡後經常感到有尿意，要頻頻醒來如廁，對睡眠質素構成嚴重影響。

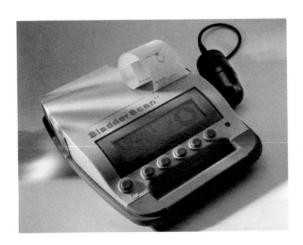

膀胱容量測量儀

一個可攜式的超音波膀胱容量測量儀（Bladder Scan），用於檢測膀胱小便後的尿儲值。如果持續超過150cc，患上尿道炎的機會會增加。

個案

尿意頻 男女原因大不同

一名70歲的男子發現自己近期入夜後多次因有尿意而急醒，起床如廁時發現排尿的過程相當緩慢，排尿完後很快又感到有尿意，於是整晚沒能好好睡覺，只是頻頻如廁。醫生為他進行超聲波檢查，證實他的前列腺脹大，需要動外科手術，手術完成後再也沒有出現上述的情況，病人終於可以放下心來。

另外一名年約70歲的女長者，一直不敢坐長途車，因為她每隔大概一小時便需要上廁所，經醫生為她進行詳細檢查後，確定她不是患有尿道發炎，而是女性長者常見的膀胱敏感（Overactive Bladder，簡稱OAB）現象，原因是基於盆腔神經線出現退化現象。醫生通常會開一些針對膀胱敏感的藥物，以紓緩女長者尿頻的情況。

56. 失禁

前腦葉退化可致失禁

失禁雖然是長者常見的問題，但長者一旦失禁，一般會感到既尷尬又擔心。其實長者失禁的成因有很多，較為普遍的原因是基於長者平日走動緩慢和行動不便，當感到有便意時，已來不及去洗手間，因而導致失禁的情況出現。

另一方面，長者失禁亦有可能基於一些疾病，而這些疾病是有性別之分。**男長者失禁通常是前列腺出現問題，而女長者方面則是基於膀胱敏感**。此外，有部分長者失禁是跟前腦葉的退化有關，因為這部位主要控制排尿、情緒、食慾、判斷、步行方面，老年期前腦葉退化後不能如常運作，便會容易失禁。

醫生在診斷長者失禁的成因時，會先詢問長者盆腔部位曾否做過手術，亦同時檢查他們的前腦葉是否有退化跡象，以確定治療方法。

個案 尿道炎也有機會形成失禁

一名80歲的女士患有認知障礙症，已接受了兩個星期的治療，然而，在過去兩星期，她突然失禁，並感到非常疲累。

當醫生為她診症時，發現她有些微發燒，小便驗出有細菌，這些病徵並不是因為認知障礙症而引發出來，而是尿道發炎引致。她服用了抗生素後，便沒有失禁了。

57. 屙血

糖尿病人易有小便出血問題

長者如出現屙血現象，要先判斷他到底是大便出血還是小便出血，因為這兩種情況是各有成因。

小便出血通常是因為泌尿系統出現問題，而女士亦有可能是子宮受細菌感染，是婦科疾病。而大便出血則有可能是痔瘡引起，但如大便出血之同時，長者胃口變差，加上體形日漸消瘦，便有可能是患有大腸癌的徵兆。

此外，患有糖尿病的病人因容易在小便時受到外來的細菌感染，也會導致小便帶血。

屙血　大腸癌先兆

一名年約70歲的女長者患有柏金遜症，有一天她發現自己排便時，同時排出鮮血。當她排便後又有便意，她以為生痔瘡，醫生為她照大腸內窺鏡，發現大腸長有腫瘤，幸好她及早發現，沒有擴散跡象，接受完手術將腫瘤切除後，便逐漸康復。

其他
58. 發燒、低溫

長者感染疾病會發燒

坊間常有一個謬誤，認為長者有感染也不會發燒的，其實他們跟一般成年人一樣，如身體某部位受到感染，一樣會出現發燒徵狀。**常見的感染疾病有：肺炎、泌尿系統感染或膽管感染等。**

如長者出現發燒徵狀，醫生會為病人檢測哪個身體部位受到感染，才可進一步斷症。而在七八十歲的長者，感染更有機會導致神智混亂（譫妄症）。

第二章：留意60個身體告訴你的事　169
其他

尿道炎令體溫下降

有一位住老人院的長者患有腎功能衰竭,醫生在他的肛門量度體溫,錄得攝氏35度,體溫比平常人低,且有血壓低和脫水跡象,經詳細檢查後發現他尿道發炎,病人亦同時患有心臟病發和腎衰竭,引致低溫現象。

醫生為他注射強力抗生素治療尿道炎及保暖,令他的體溫逐漸回升,亦同時令腎功能回復正常。所以長者患上嚴重的感染,甚至敗血症(Septicaemia),體溫可能下降。

慢性發燒最難確診

有些長者出現慢性發燒或微燒徵狀,是比較難確診的,患者會不時出汗,體形逐漸消瘦,這是體內某些部位出現慢性發炎的徵狀,例如長者患有肺結核病、免疫系統疾病如風濕性多肌痛症(PMR)、風濕關節炎、癌症等。特別是淋巴癌會令病人出現慢性發燒及不斷出汗之外,體重也會不斷下降。

抵抗力弱長者　易患肺結核

　　現時大部分人都曾接種卡介苗或有抗體，所以一般成年人如接觸到肺結核菌，也可減低擴散而感染的機會。這些細菌多潛伏在血液流量多的地方，例如腦膜、淋巴、骨骼、腎臟、生殖器官、肺血管及腸臟等器官內，如成年人抵抗力強，這些細菌通常處於沉睡狀態；但當上了年紀後，因抵抗力減弱、服用了類固醇藥物、患有癌症或炎症，這些沉睡的細菌便會容易發作，導致老人肺結核病。

　　老人肺結核這個病會令患者發低燒、胃口變差及消瘦，病人必須接受徹底檢查，才清楚哪個部位受到細菌感染。

任何人體溫都須有37.5℃

坊間除了常誤以為長者不會發燒外，亦有感他們在冬天覺得特別冷，就以為上了年紀的人都會體溫較低，但其實無論年輕人或長者，在健康情況下，體溫都必須保持在攝氏37.5度。

為甚麼長者比年輕人更容易覺得寒冷？因為他們的皮下脂肪一般較少，再加上患失肌症、保溫能力弱及代謝率低，而且分佈於四肢的血管細小，所以長者較容易感受到寒冷，但這並不代表他們的體溫是偏低。

低溫徵狀多由疾病引起

那麼，如長者出現體溫下降的原因是甚麼呢？長者低溫的成因，與不慎跌入冰湖或冬天時長時間在郊外逗留不同。大多數老年期的低溫症都由疾病引起，例如受細菌感染而產生的炎症、腎衰竭、心臟病等。如體溫下降到攝氏35度，情況可是非常嚴重，病者必須送院留醫。

此外，自SARS之後，一些上呼吸道受到感染的長者會被送到傳染病隔離病房進行診治。由於隔離病房的空調每小時更換10至15次，確保空氣含菌量降低，而且溫度不能提升，所以長者病人在這環境下會較容易進入低溫狀況。

為確保長者不會因室溫過低而令體溫驟降，醫護人員必須每天為病人進行頻密檢查。

59. 多汗

冒冷汗多因發噩夢

很多長者發現自己入睡後經常冒冷汗，其實這並不是甚麼疾病的病徵，而是有可能因發噩夢驚醒所引起。

每個人但凡入睡後都會呈現獨特的睡眠現象（Sleep Architecture），當長者發噩夢，便會令交感神經系統（Sympathetic Nervous System）活躍起來，所以發噩夢時，心跳會加速，因而導致容易睡醒和冒冷汗。

睡眠質素影響血壓　易令心血管病發

雖然冒冷汗不是甚麼病徵，但如長者經常突然從睡夢中驚醒，或臨近天光被生理時鐘喚醒，那一刻血壓會急劇上升，長者的情況尤甚。一般健康的成年人睡醒後的血壓會迅速回復到正常水平，緩衝期相當短；但長者的血壓卻回復得較慢，需要一段較長的緩衝期才得以令血壓回復正常水平。因此，有不少體弱的長者在臨近天光時容易出現中風或心臟病發。

太早入睡也會影響交感神經

一般長者都慣常早睡早起，可是太早入睡會容易導致早醒，有不少長者選擇起身到公園做晨操，但亦有長者選擇繼續入睡。可是當臨近天光之際，生理時鐘會不斷將人喚醒，當長者反覆入睡再被喚醒，交感神經會不斷變化，亦會出現心跳加速或血壓上升等現象，同時腎上腺素會飆升，影響心血管的健康。因此，要避免這種情況發生，長者最好推遲到11時後才入睡。

睡眠窒息症引致睡覺時冒汗

一名年約60多歲的病人有一段時期因為多汗而在睡眠期間不斷睡醒，每每睡醒時會流淡汗和鼻塞。由於睡眠質素欠佳，他大朝早起來常常打瞌睡，熟睡中途喉嚨像有東西鯁住，要不斷用力呼氣和吸氣，導致他間歇性醒來。

如此的惡性循環，令他無法好好入睡。其後接受診斷，證實他患有睡眠窒息症，因而導致他常常睡醒和冒淡汗。

60. 暴躁、抑鬱、
性格變化、驚恐

邊緣系統出問題　導致抑鬱及情緒失控

　　有不少長者容易抑鬱，就算他們過往沒有情緒問題，當上了年紀之後，都會較容易感到焦慮不安，這關乎前腦退化的問題，因為前腦又名「社交腦袋」（Social Brain），主要功能是分辨是非、掌管同理心、遵循法制及融入社群的思維。這部位的血管比較密集，當年紀愈大，長者的血管容易硬化，血流量減少，導致前腦葉缺損，於是令邊緣系統（Limbic System）的情緒反應成為主導。

　　邊緣系統對一個人的健康是非常重要，個人生理上的正常運作及生存意識全靠這個系統正常運作，它掌管三大維生範疇，包括：一、進食；二、危機警報，例如感到驚慌的時候如何快速對應；三、繁殖下一代，延續人類族群發展。假如長者腦部受傷或受疾病影響，令邊緣系統不受控制，便會出現進食過量（尤其是甜食），容易產生情緒焦慮、抑鬱或性慾失控的問題，因為前腦葉的社交腦袋失去了控制情緒的能力。

患有認知障礙症的病人，邊緣系統同樣出現問題，導致他們控制不到食慾，因而不斷進食；情緒方面亦有可能陷入失控狀態，容易抑鬱及暴躁，所以常將情緒發洩於家人身上。

　　因此，不論年紀有多大，能保持一個人的性格穩定，全靠前腦的正常運作。如這部位在老年期有所缺損，可導致長者情緒失控，容易與親人和朋友的關係惡化，這就是老化的前腦理論（Frontal Theory of Aging）。

家庭問題引起焦慮及專注力不足

有一對兄弟帶媽媽去看醫生，這位女士所屬的老人中心評估她有認知缺損的情況，兩兄弟在述說媽媽的病情時，顯得支吾以對，表現不太尋常，他們只說媽媽沒有記性，例如開了煮食爐，出門前卻不記得熄火。

經過醫生詳細診斷後，發現她並沒有阿茲海默症徵狀，但卻有嚴重焦慮兼專注力不足，因為她在認知測試時不甚專注，獲得的分數不高，且不時顯得心神恍惚。醫生跟婆婆詳談後，了解她的心理狀況，才知道她飽受一些嚴重的家庭問題困擾。長者備受壓力下出現認知障礙症的徵狀，一般稱之為「假認知障礙症」（Pseudodemantia）。其實社會倫理因素亦會對長者的心理和生理構成嚴重影響，所以切勿忽視因家庭因素而導致對長者的心理影響。

前腦葉缺損令脾性突變

一名60歲男子來回中港兩地做生意，在過去兩年脾性突變，説話往往不到題，不能有條理地表明自己的想法，平日彬彬有禮的他，竟然對客人粗言穢語，食慾亦無故大增，一日喝至少十罐汽水，體型日益發胖，後來情況變得愈來愈嚴重。

經醫生為這病人進行單光子電腦斷層掃描（SPECT Scan），證實他腦部的額葉（Frontal Lobe）及顳葉（Temporal Lobe）均有萎縮及功能下降，導致他患有抑鬱症，病人的哥哥及子女都有類似他的徵狀。額顳葉癡呆症/前腦葉缺損（Frontotemporal Dementia，簡稱FTD）可以屬於一種遺傳病，遺傳性高達50%。

醫生開了血清素和鎮定劑給病人，這種藥只能紓緩他的病情，到目前為止並沒有可根治的治療方法。雖然病人家屬的發病率非常高，但依據大腦神經倫理學（Neuroethics），醫生不可鼓勵病人家屬（特別是其子女）預先進行檢查，因為這個病不能預測何時病發，亦沒法預防，萬一真的知道病發的可能性很高，他們容易在年輕時期過分擔憂，造成精神困擾。因此，醫生一般不會勸病人家屬預早檢查遺傳病的發病機會，以免加重年輕兒女的心理負擔。

額葉

顳葉

前腦（額葉及顳葉）

人的前腦包括額葉（Frontal Lobe）及顳葉（Temporal Lobe），合稱為「社交腦袋」（Social Brain）。人性、思維、自覺、德行、團體、創造人倫社會都是社交腦袋的行為。

第三章：

見醫生
要知道的事

　　見醫生（覆診）的時間一般都是非常短促，醫生要在有限的時間內作出最有效的診治，必須靠病人和家屬作全面配合，尤其是家屬對其長者家人的病歷和病徵，最好有全面的認知和了解，這才可以在看診過程中，讓醫生接收詳盡而準確的病況，為病人對症下藥。

3.1 長者常見疾病的
關鍵徵狀

坊間有不少書籍或網頁都會找到不少病症的相關資訊，但不是所有資訊都是完全正確，或可直接套用於家中的長者身上。因此，長者家屬必須針對個別的病情累積正確知識。

以下是一些常見的長者疾病，長者家屬可以透過以下一些關鍵徵狀，多觀察患病長者，從而能夠跟醫生詳盡說明病人的狀況，讓診治更見成效。

認知障礙症：具體說出病發時的表現

要診治認知障礙症，最重要是斷定病症的種類和階段。如長者患上這種疾病，判斷力會受到影響，**家屬要跟醫生講述病人發病期間的生活狀況，特別是跟錢財有關的事，病者因為判斷能力減弱，最明顯的病徵是經常誤會家人偷了他們的錢財。**

醫生透過臨床診斷，了解病人的病況，如確診後，會給病人進行藥物及非藥物治療，**病人和家屬在治療期間，亦必須了解藥物的功效，以及病徵有否改善。**家屬最好能夠不時細心觀察，日後跟醫生詳述病人診斷後的狀況，治療過程才可獲得更大進展。

此外，家屬亦可請醫生告知「簡易心智能量表」（Mini-Mental State Examination，簡稱MMSE）的結果，以及藥物通常遇到的副作用。有需要時，可請醫生介紹長者日間的支援服務。

糖尿病：*要清楚空腹血糖指數*

糖尿病病人必須控制血糖指數，透過抽血，量度出糖化血色數（HbA1c），即人體血液內紅血球含有的血色素，這個指數可反映過去三個月糖尿病患者控制血糖的平均指數。長者一般的目標為6至7度，同時也應詢問長者空腹的血糖，空腹血糖也是5至6度為理想。

另外，病人亦要定期進行其他器官功能的測試，醫生可轉介病人到糖尿中心檢查糖尿併發症的可能性，檢查的器官或其他身體部位，包括：心臟、血壓、血管、眼底及神經線。糖尿病患者容易在這些部位受到影響，所以醫生會定期為病人進行檢查，以預防他們出現糖尿病帶來的併發症。

高血壓：檢查腎功能數值

量度血壓必須要揀選適當的時候，因為心情一緊張，血壓便會容易飆升。因此，任何人在診所量度血壓時，心情亦比平日緊張，血壓當然會略為升高。醫生通常會建議高血壓病人設定一個合適的時間量度血壓，**所謂合適時間，就是情緒處於最穩定的狀態，避免起床時（睡醒血壓會提升）或吃飽後，最好的時間是早餐後一至兩小時，而且每日量度一次便已經足夠**。治療的目標是130/80mmHg，但血壓的標準亦會因應疾病及年齡而有所調校。

由於降血壓藥會產生副作用，特別影響腎功能，所以高血壓的病人亦必須定期驗血，以得知腎功能是否受到影響。所以見醫生時要詢問腎功能的數值，包括：尿素（Urea）、肌酸酐（Creatinine）、納（Sodium）及鉀（Potassium）。

高血壓病人，如行路時感到氣促，加上腳腫及感到胸口不適，應立即求醫，因為這些都是屬於冠心病的病徵。不過，亦有病人因為服食了降血壓藥而導致腳腫，如情況嚴重，醫生會開一些利尿劑給病人，以減輕腳腫的情況。

冠心病：留意身體靜止的心絞痛次數

冠心病患者要經常檢驗血壓、血糖指數及膽固醇，這三方面都要確保在正常範圍，以盡量降低冠心病發作的可能性。冠心病

病人亦易於有腳腫的情況，一般醫生都會開一些利尿藥給病人，但這種藥會令病人體內的鉀含量下降，因此會導致病者感覺較為疲累。

如冠心病病人發現自己的心絞痛次數頻密，尤其是在身體靜止狀態時仍然間歇性感到心絞痛，那代表病情不穩定，必須立即求醫。

心律不齊：須定期記錄凝血指數

患有心律不齊的病患者，醫生通常會開一種名為「華法林」（Warfarin），俗稱「薄血藥」的藥物給病人，家屬必須定期記錄病人的凝血指數（International Normalized Ratio，簡稱INR）；如患有心律不齊的長者感到不適，在見醫生的時候，家屬必須講出INR記錄，以及平日服用薄血藥的分量，以便進一步診斷病情。

關節痛：留意可有痛風徵狀

關節痛一般分為兩大類，第一類是退化性關節炎，第二類是跟痛風症有關。如病人是痛楚是源於後者，醫生在診治病人的時候，會先行測試病人的紅血球沉降率（ESR）及尿酸水平，以了解病人的關節發炎程度，以及尿酸控制的情況。

關節痛病人所服用的止痛藥會有可能損害腎臟或胃部，所以醫生亦會定期檢查病人的腎功能，亦會問病人服藥後胃部會否感到不適。在診斷病人的病況時，醫生亦會問病人在身體靜止狀態時，例如：坐下或睡眠時會否感到關節痛楚？或只是在肢體活動時才感到痛楚？醫生會根據病人或家屬口述的情況，以調校藥物的分量。

氣管炎：把痰、氣促或咳血問題告訴醫生

慢性阻塞性氣管炎分為肺氣腫（Emphysema）及因慢性呼吸阻塞病而引起的慢性氣管炎（Chronic Bronchitis）。針對這種疾病，醫生通常會詢問病人是否痰多？氣促情況是否嚴重？入夜後會不會特別氣促？有沒有咳血的情況？如病人有咳血的情況，必須告訴醫生，以找出原因及盡快診治。

如病人有缺氧現象，可安排做晚上血氧（Oximetry）評估，醫生會建議病人在家裡安裝氧氣機（Oxygen Concentrator）。此外，病人家屬可以詢問醫生，長者是否適合進行胸肺康腹治療，或做哪一類型運動以便協助病情好轉。

中風：不可忽視血壓及情緒變化

曾經患有中風的病人，必須定期檢查血壓，保持血壓穩定。患中風的病人及其家屬必須向醫生了解多一些預防再次中風的方法，或進行甚麼物理治療可以讓病人盡快康復並回復自理能力。

由於中風病人的情緒亦或多或少受到影響，所以就算病人身體已逐漸康復，其家屬亦必須經常留意病人的情緒有否出現很大的變化，因為抑鬱症是中風後遺症，如病人有情緒上的問題，在見醫生時家屬必須告訴醫生，以便醫生進行臨床診治。如中風病人確診患有抑鬱症，醫生會開一些血清素給病人服用，以控制抑鬱病情。家居血壓的記錄、血糖及膽固醇都是預防中風的重要控制數值。

3.2 認清病徵及
藥物副作用

　　無論是任何一種疾病，長者家屬應直接詢問醫生，在病人接受治療及康復的時期，有哪方面他們可以協助，以穩定長者的病情。

　　此外，家屬亦不妨問醫生，各種病情常會出現的危險徵狀、藥物的副作用及正常反應。如家屬了解了上述的一切，無論在協助家中長者康復，或萬一病發時出現緊急狀況，都可以作出明智的決定，並與醫生進行最有成效的交流和討論。

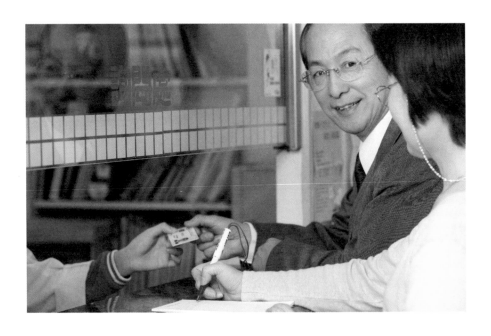

常見藥物及其副作用

藥物種類	常見副作用
止痛消炎	刺激腸胃、消化性潰瘍、慢性失血、腎功能受損
止瀉	口乾、便秘
止腹痛	排尿困難
降血壓藥	低血壓、疲倦、脫水、低血鈣、陽萎、 尿失禁、腎功能受損
抗精神病藥	錐體外症候群 （如肌肉張力異常、肢體僵硬、靜坐不能等）
抗抑鬱藥	口乾、便秘、嗜睡、排尿困難、心跳加速、 視力模糊
安眠藥	過度鎮定、步伐不穩、辨識能力及運動失調
支氣管擴張劑	腸胃不適、心跳加速
降血糖藥	低血糖、噁心
心臟病藥（Digoxin）	心律不齊、心跳過緩、房室傳導阻斷、噁心、 神智混亂

參考資料：台灣老年學暨老年醫學會 —— 老年人之用藥原則

附錄

伸手助人協會
助長者活出豐盛人生

　　長者的身體健康固然需要小心照顧和護理，社會方面的支援服務亦同樣重要。香港現時有不少以長者為服務對象的機構，以「愛心護老・助享耆年」為服務宗旨的伸手助人協會是其中之一。

　　伸手助人協會乃本港註冊的慈善機構，自1978年成立以來，一直竭力為有需要的長者提供服務。我們深信長者過去對社會貢獻良多，故應受人尊重，樂享豐盛晚年。

　　本會成立之初以安置籠屋老人為主，至現時發展至以透過迅速及創新的方法去滿足長者對住宿、護理、復康、認知障礙（前稱老年痴呆）及社區支援等服務的需要為目標。現時，本會在港設有三間護老院及三間老人之家，照顧逾700位長者。

　　當中於2011年落成的畢尚華神父護老頤養院乃專為調遷三間於八十年代成立，分別位於澤安邨、葵盛邨及大窩口邨的護老院而興建，可照顧達212位長者。毗鄰為全港唯一的老人度假中心及日間護理中心，三者現結合成坐落於西貢的「樟木頭綜合服務園」，除設有一站式的服務以滿足不同長者的需要外，還提供不同程度的照顧以積極實踐「持續照顧」的理念。

　　此外，本會亦於國內廣東省興建了香港賽馬會伸手助人肇慶護老頤養院，以提供收費低廉的養老新選擇。此院舍乃首間由香港慈善機構在國內營運的大型護老頤養院，特為本港長者，包括認知障礙症（前稱老年痴呆症）患者，以及有需要的國內長者提供服務。

　　為了服務更多的社區長者及其照顧者，本會近年積極發展社區支援服務及外展活動，如全港長者硬地滾球大賽、「膳心午餐」、「愛心互傳送」社區長者探訪活動、「愛老大使」計劃及社區長者復康支援服務等。

　　我們將繼續貫徹使命為有需要的長者提供適切的服務，讓我們的長者均能安享晚年。

HEALTH 20

樂活下半場

聆聽60個身體告訴你的事

作者	戴樂群醫生
出版經理	梁以祈
責任編輯	Cabbie Kwong、何欣容
封面設計	Edmond Mui
書籍設計	Edmond Mui
內文插畫	Edmond Mui
相片提供	Thinkstock、梁國穗教授

出版　　　天窗出版社有限公司 Enrich Publishing Ltd.

發行　　　天窗出版社有限公司　Enrich Publishing Ltd.
　　　　　香港九龍觀塘鴻圖道74號明順大廈11樓
電話　　　(852) 2793 5678
傳真　　　(852) 2793 5030
網址　　　www.enrichculture.com
電郵　　　info@enrichculture.com
出版日期　2015年11月初版

承印　　　中編印務有限公司
　　　　　香港黃竹坑道24號信誠工業大廈7樓
紙品供應　興泰行洋紙有限公司

定價　　　港幣 $ 118　新台幣 $480
國際書號　978-988-8292-85-1
圖書分類　(1)醫療保健　(2)長者照顧

支持環保　此書紙張經無氯漂白及以北歐再生林木
　　　　　纖維製造，並採用環保油墨